弓英德編著

中國書學集成

中華書局印行

中國書學集成目次

中國書學集成

自　序

曾文正公云：「不善寫字，則如身之無衣，山之無木。」是言書法外在之美也。柳公權云：「心正則筆正。」項德純於其書法雅言中亦云：「正書法所以正人心也。」是言書法內在之美也。而書法之重要，言之最爲鞭辟入裏者，乃康南海之廣藝舟雙楫，其言曰：「或曰書自結繩以前，民用雖篆草百變，立義皆同；由斯以談，但取成形，令人可識，何事誇說鍾衞，講王羊，經營點畫之微，研悅筆札之麗，令祁祁學子，玩時日於臨寫之中，敗心志於碑帖之內乎？應之曰：衣以掩體也，則短褐足蔽，何事采章之觀？食以果腹也，則糗黎足飫，何足珍羞之美？垣牆以避風雨，何以有雕粉之璀燦？舟車以越山海，何以有機組之陸離？詩以言志，何事律則欲諧？文以載道，胡爲辭則欲巧？蓋凡立一意，必有精粗；凡營一室，必有深淺；此天理之自然，非人爲之好事。揚子雲曰：斷木爲棊，梡革爲鞠，皆有法也。而況書乎？」旨哉言也。然推而論之，書法之重要，又豈僅如是而已哉？張廷相玉燕樓書法序云：「兩大洩藏，六書啓秘，上有朝廷，下窮郊藪，宏綱纖目，往續今猷，咸藉乎書。」則是世運之隆替，人心之振靡，亦可於一代之書學中見之。且時處現代，東西文化，冲激消長，各國制度，競相傾壓，成敗利鈍，事在人爲，豫奮以動，端賴吾儕，愛國志士，幸留意焉。

　竊嘗思之，凡一國之人民，不能發揚其本國之文化者，其國必亡，各國文字，又爲其文化之基

礎，故愛國者，無不愛其本國之文字也。而我國文字，歷史悠久。舉世罕與倫比，應用此種文字者，

幾佔全人類四分之一，亦為任何文字所不及。惜以近百年來，國勢不振，致使一般學子之心理，多鄙

棄本國文化，因而厭惡本國文字，言之良堪痛惜。

我國文字，除其實用價值外，復有其藝術價值；除藝術價值外，且有其修養價值，故自古以來，

即書畫並舉，尤為其他任何文字所不能望其項背。以實言，近代學子多視毛筆字為畏途，落筆不成

「黑豬」即屬「塗鴉」，醜怪難識，己且不辨，何所成其為實用哉？就美觀言，求其橫平豎直，清秀

可觀者，亦百無一二；且泰半不諳執筆，及其作字，幾何不為王右軍所謂「疏似溺水之禽，長似死蛇

掛樹，短似踏水蝦蟆」耶？就修養言，歐陽修試筆錄云：「蘇子美嘗言：『明窗淨几，筆硯紙墨皆極

精良，亦是人生一樂。』然能得此樂者甚稀，其不為外物移其好者，又稀也。」然則近世士子，可與

言此者尤稀。

我國書法，代有名家，亦多精闢之論。惜散珍碎金，吉光片羽，苦無體系；清代包（世臣）康

（有為）藝舟之楫，復多語涉玄虛，文字艱深。至若並世諸子，或精於書法而吝度金針，或淺出而未

能深入，對先哲雅言，或顧此而失彼，或掛一而漏萬，將使有志之士，無所適從。因縱觀歷代書法名

著，摭其肯綮，述其要略，以類比附，詳其源委，分為書法，書史，書評三編，顏曰中國書學集成。

集成者、集腋成裘之意也；非敢謂為集其大成。意欲備學者之參考，作書學之梯航，萬有一補於祖國

之文化者乎？非所逆睹矣。民國五十五年八月弓英德序於師大分部翠谷軒。

中國書學集成

弓英德 編著

第一編 書 法

第一章 執 筆

執筆之基本方法 寫字以執筆為第一步工夫，目今中小學生往往以執鋼筆之方法執毛筆，久而久之，成為習慣，則終身必無通理。我國最古之執筆法，即蔡邕執筆法，至今兩千餘年，學者宗之。約而言之，即大指與中指夾管，令大指之勢倒而仰，中指之勢直而埀，再以食指攔之使左，以食指攔之使內，則鋒自然中正渾全，掌自虛，腕自圓，節自左紐，通身之力全出。明豐坊書訣所謂「拇左，食右，中控，前衝，名禁，後從。」即此法也。此法亦名為「撥鐙法」，或謂始自李後主，然對「撥鐙法」三字之解釋，則又言人人殊，約可分為二類：

第一，以為「鐙」即油燈。撥燈者，乃於燈心燒短時，取一木枝，以前三指夾之，挑撥燈心之狀也。主此說者，例如清王澍論書賸語，云：「南唐後主撥鐙法，解者殊鮮，所謂撥鐙者，逆筆也，筆尖向裏，則全勢皆逆，無浮華之病矣。學者試撥燈火，可悟其法」。

第二，以為「鐙」乃馬鐙。謂指尖握管，虎口空虛，如踏鐙然也。主此說者，例如元陳繹曾曰：「撥者，以筆管著大指，中指尖，令圓活而轉動也。鐙即馬鐙，則虎口間空圓如馬鐙也。足踏馬鐙

淺，則易出人，手執筆管淺，則易撥動也。」

論者除對「撥鐙法」三字之解釋不同外，言其要點，又有五字法與八字法之不同，茲分錄於後：

一、五字法

擫　以大指上節端用力擫住筆管之左方，其名曰擫。是爲大指之執法。

壓　以食指上節端，壓定筆管之右方，使與大指齊力執住，其名曰壓。是爲食指之執法。

鉤　以中指間鉤住筆管之前方，其名曰鉤。是爲中指之執法。

貼　以名指爪肉之際，用力貼住筆管之後方，其名曰貼。是爲名指之執法。

輔　以小指緊靠名指之後，輔名指使得力，其名曰輔。是爲小指之執法。

右五字訣，即古人所謂「五指齊力」也。唐陸希聲得五字法曰：擫、押、鉤、低、格，與此略

同。改元陳繹曾翰林要訣云：「撥鐙法李後主得之陸希聲，希聲所傳者正五字，李後主更益二字曰導

送，謂之七字訣。」按翰林要訣所載，實爲八字，應稱爲八字訣；七字訣，陳氏之誤也。李後主亦

云：「書有八字法，謂之撥鐙，自衞夫人並鍾、王傳授於歐、顏、褚、陸，流於此日；非天賦其性，

口授要訣，然後研功罩思，則不能窮其奧妙也。」

二、八字法

擫　大指骨上節下端用力欲直，如提千鈞。

壓　捺食指著中節旁。（以上二指著力。）

鉤　中指著指尖，鉤筆令向外。

揭　名指著指爪肉之際，揭筆令向上。

抵　名指揭筆，中指抵柱。

拒　中指鉤筆，名指拒定。（以上二指主運轉。）

導　小指引名指過右。

送　小指送名指過左。（以上一指主牽過。）

上述八字法，見於翰林要訣，與書苑精華引南唐李後主所著書述，列舉相同。法書要略亦載此法，謂蔡邕傳之崔瑗及其女琰，琰傳之鍾繇，鍾繇傳之衞夫人，衞夫人傳之王羲之，羲之傳其子獻之，獻之傳其外甥羊欣，羊欣傳之王僧虔，僧虔傳之蕭子雲，蕭子雲傳之僧智永，智永傳之虞世南，世南傳之授於歐陽詢，詢傳之陸柬之，柬之傳其姪彥遠，彥遠傳之張旭，旭傳之李陽冰，陽冰傳之徐浩、顏眞卿、鄔彤、韋玩、崔邈。」共載二十三人，遞相傳授，雖不必泥於古人，要當知其淵源所自也。

手法　陳繹曾翰林要訣又分執筆法爲三：手法，腕法，指法是也。上節所述八字法，即其指法；茲更述其手法及腕法。所謂手法者，右手執筆時之姿式也，亦名爲掌法。唐太宗云：「大凡學書，指欲實，掌欲虛，管欲直，心欲圓。」按「心欲圓」或有易爲「腕欲懸」者，似應易爲「心欲正」。又曰：「腕豎則鋒正，鋒正則四面勢全，次實指，指實則筋力均平；次虛掌，掌虛則運用便易。」是於手法之中，提出指實、掌虛、管直、心正諸要點。歷代書法名家論及此者亦多，茲更分述於左：

第一、指欲實，掌欲虛。蓋掌實則不能運用自如，生澀無力。歐陽率更云：「虛掌直腕，指齊掌

虛，意在筆前，文向思後。」即是此意。包世臣藝舟雙楫亦云：「至古之所謂實指虛掌者，謂五指皆

貼管爲實；其小指貼名指，空中用力，令到指端，非緊握之說也。握之太緊，力止在管，因而不注

毫端，其書必拋筋露骨，枯而且弱，永叔所謂使指運而腕不知，殆解此矣。筆既左偃，而中指力鈎，因而不

則小指易於入掌，故以虛掌爲難。」然或謂「執筆有緊緩之分，緊執筆者易遒，緩執筆者易媚。」則

執筆又有緊緩之分矣。梁武帝又曰：「執筆寬則字緩弱。」似又執筆寬不如緊矣；而蘇東坡云：「執

筆無定法，要在虛而寬。」又若寬能勝緊矣。要之掌內既虛，外自和順，手指排列自實，運筆靈虛，

自可得心應手矣，總以指實掌虛爲是。初學如感困難，有握一紙球或手絹以作練習者，可作參考。

第二、筆欲正，腕欲平。筆正則須腕平，腕平亦必須筆正，二者互爲條件，不可分割。此中道理

與妙訣，古人論之詳矣。茲擇要列舉如左：

姜堯章續書譜云：「筆正則鋒藏，筆偃則鋒出；常欲筆鋒在畫中，則左右無病矣」。

翰林粹言云：「筆正之說真格言也，筆正則古人筆法皆在吾手矣。側鋒取妍，鍾王不傳之秘，濡

毫之次，法與鋒合，然後運筆，無非法也。」

康南海廣藝舟雙楫云：「朱九江執筆法曰：虛掌、實指、平腕、豎鋒。吾從之學，苦於腕平則筆

不能正，筆正則腕不能平；因日窺先生執筆法，見食指、中指、名指層累而下，指背圓密。如法爲

之，腕平而筆正矣。於是作字體氣豐勻；筋仍未沉勁，先生曰：腕平當使杯水置上而不傾。」又云：

「古人作書：欲用一身之力者，必平其腕，豎其鋒，使筋反紐，由腕入臂，然後一身之力得用焉。」又云：

又云：「學者欲執筆，先求腕平，次求掌豎。」

王澍論書賸語云：「五指相次，如螺之旋，緊捻密持，不通一縫，則五指死而臂斯活，管欲碎而

筆乃正矣。」

上述諸家之說，均為不易之論，然運用之妙，亦當存乎一心，蘇東坡云：「我雖不善書，解書莫如我，苟能通其

意，常謂不學可。」豈斯之謂歟？

第三、背欲直，心欲正。此又寫字時身心之姿態也，本不應納入「手法」一項之下，而應視為寫

字之第一要義；然古人論手法時，多涉及心正背直之義。翰林要訣手法項內亦有此說，不得不附麗於

此。例如蔡邕云：「凡書先端坐靜思，隨意所適，言不出口，氣不盈息，沉密神彩，如對至尊，則無

不善矣。」必如是始能做到柳公權所謂「心正則筆正」。歐陽率更亦云：「澄神靜慮，端己正容，秉

筆思生，臨池思逸」，同一理也，總之，凡作書心宜平靜，坐宜端正，肩平、張胸、背直，左手按

紙，右手執筆，不許駝背，偃胸，低頭伏案如瞌睡狀，或頭左側作鷄狀視。且心正然後身正，身正然

後背直，背直然後腕平，腕平然後筆豎，筆豎然後鋒中，鋒中然後畫圓。寫字修養之價值在於是，寫

字之藝術成就亦捨此而別無他途可尋也。

腕法　腕法除前述筆正腕平之外，翰林要訣更分之為三類：

第一、枕腕。陳繹曾云：「枕腕者，以左手枕右手腕。（宜於小楷）」此法始自唐代，以懸腕、

動肘，難於作楷，乃以左手枕之，謂之枕腕。蓋就几則指不寬展，強作懸腕又勢多散漫，故作枕腕以

為懸腕之漸耳。

第二、提腕。陳繹曾云：「提腕者，肘著案而虛提手腕。（宜於中楷）」趙文敏云：「古人動稱下筆有千仞之勢，此必高提手腕而後能之。」觀古人法書，或體雄而不可抑；或勢逸而不可止；或如太虛之雲，悠然而來；或如滄海之波，浩然而逝；瀟洒縱橫，雄奇跳宕，

第三、懸腕。陳繹曾云：「懸腕者，懸著空中最有力。（宜於大字）」文敏之言是也。蓋懸腕則肩背力出，筆力自能沈勁；且腕不著案，則轉動靈活，下筆之際，自然縱橫如意，決無滯機矣。

陳氏又云：「枕腕以書小字，提腕以書中字，懸腕以書大字；行草即須懸腕，懸腕則筆勢無限，否則拘而難運。今代惟鮮于郎中善懸腕書，問之，輒瞑目伸臂曰：膽！膽！膽！」其他各家，論及腕法者尚多，例如：

張敬玄云：「運腕不可太緊，緊則腕不能轉，而字體粗細上下不均。楷書不必懸臂，氣力有限；若行草即須懸腕，大草皆須懸臂，筆勢無限也。」

王澍云：「作蠅頭書須平懸肘高提筆，乃得寬展匠意，字漸大則手須漸低；若至擘窠大書，則須是五指緊撮筆頭，手既低而擘乃高。然後腕力沈勁，指揮如意。」

又云：「學歐須懸腕，學褚須懸肘，學顏須內鈎，學柳須外捩。」

凡此均可作為參考。

執筆高低　執筆宜高宜低，亦有二種不同之主張。論及此一問題者，實肇始於衛夫人，其言曰：「凡學者書字先執筆，眞書去筆頭一寸二分，行草書去筆頭三寸一分執之，。」後人泥於其說，多以執高為尚。及至康南海著〈廣藝舟雙楫〉力主執筆要低，其言曰：「執筆高下，亦自有法，衛夫人眞書去

筆頭二寸（按與前引略有出入），此蓋就漢尺言，漢尺二寸，僅今寸許，然亦以爲衛夫人之說，爲寸

外大字言之。大約執筆總以近下爲主。盧攜曰：『執筆淺深，在去紙遠近，遠則浮泛虛薄，近者攝鋒

體重。』體驗甚精。包慎伯述黃小仲法曰：『布指欲其疏則謬，執筆欲其近。』則有得之言也。又

云：『近人執筆多高，蓋惑於衛夫人之說法而不知考。亦由宋明相傳，多作行草，不能眞楷之故；蓋

其執筆太高，畫勢虛浮，故不能正書也。』近人又矜言執筆欲近之說，以爲不傳之秘，亦爲可笑。吾

自解執筆，既已低下，人多疑之，吾亦不能答其摳重之故；閱諸說，頗訝其暗合。後乃知吾腕平，大

指橫撐，執筆自不能不下，以此知苟得其本，其末自有不待學而能者矣。』

按字體不同。大小非一，則執筆之高低實不能一概而論。黃仲思曰：『流俗言作書欲聚指管，

眞草俱用此法乃善。不知筆長不過五寸，作草亦不過三寸，而眞行彌近，若不問眞草，俱欲聚指管

端，乃妄論也。』韋榮宗論書亦云：『眞書小密，執筆近頭，行書寬縱，執筆更遠；草書流逸，執宜

更遠。遠取點畫長大，近取分布齊均。』是就眞草之不同，而分論高低之異者也。王虛舟云：『作蠅

頭書，須平懸肘，高提筆，乃得寬展匠意。字漸大則手須漸低，若至擘窠大書，則須是五指緊撮筆

頭，手既低而臂乃高，然後腕力沈勁，指揮如意。執筆一高，則運筆無力，作書不浮滑便拖沓。』是

就字之大小，而分論執筆高低之異者也。韋王二氏之說，可謂深得此中三昧矣；然又合之始得謂之全

璧，否則顧此而失彼。

執筆緊緩　執筆又有緊緩之分，或謂『緊執筆者易遒，緩執筆者易媚。』是謂緊緩均無不可。然

梁武帝之言曰：『執筆寬則字緩弱。』是謂緊勝於緩也；而蘇東坡曰：『執筆無定法，要使虛而寬。』

則又以爲緩勝於緊也。或謂：「握管太緊，則力止於管而不及毫，反使筆不靈活，又安能指揮如意

哉?」是又將執筆與運筆爲一談之謬論也。王虛丹云：「五指相次，如螺之旋，緊捻密持，不通一

縫，則五指死而臂斯活，管欲碎而筆乃勁矣。」又云：「執筆欲死，運筆欲活；指欲死，腕欲活。」

是說得之。

單鉤與雙鉤　執筆又有單鉤雙鉤之別；所謂單鉤者，吾丘衍學古編云：「寫篆把筆，只須單鉤，

卻伸中指在下夾視，方圓平直，無有不意矣。」朱履端書學捷要云：「單鉤者，食指、中指，參差

不齊；食指鉤向大指，中指鉤向名指，此是單鉤。」二說又微有不同。至於「雙鉤」，同一名詞，而

有四種不同之含義：（一）藏鉤之戲也。李商隱詩所謂「昨夜雙鉤敗」是也。（二）以法書摹刻石

上，沿其筆墨痕跡，兩邊用細線鉤出，謂之雙鉤。姜堯章續書譜所謂「雙鉤之法，須得墨暈不出字

外，或郭塡其內，或朱其背，正肥瘦之本體。」陸游詩所謂「妙墨雙鉤帖」是也。臨摹名人法帖，有

所謂「響搨」者，亦卽雙鉤之法。（三）畫法中亦有雙鉤之法，畫家寫生，先鉤出莖幹枝葉，而後設

色者，曰雙鉤畫。（四）本節所謂雙鉤，乃執筆法之一，對單鉤而言。黃庭堅論書云：「凡學字時，

先當雙鉤，用兩指相疊，蹙筆壓無名指高提筆，令腕隨己意左右。」按今謂以食指與中指指尖鉤筆爲

單鉤；以食指與中指上節中節之間相疊鉤住筆管爲雙鉤；總之，雙鉤之鉤筆深，單鉤之鉤筆淺。

古人論執筆法，多有提倡雙鉤者，例如陸希聲傳筆法云：「鄧州錢若水嘗言古之善書者，鮮有

得筆法，陸希聲得之凡五字，曰：；擫押鉤格抵。用筆雙鉤，則點畫遒勁而盡妙。」清豐道生筆訣云：

「雙鉤懸腕，讓左側右，虛掌實指，意前筆後，此古人所傳用筆之訣也。」然雙鉤如爲搦筆管於食指

中指之次節，則與掌虛相左，究不如單鉤之爲宜也。

執筆變法　執筆又有所謂變法者，乃因事致宜之權變法也。陳繹曾翰林要訣載有變法四條如下：

撮管——以撥鐙指法撮管頭，大字草書宜用，書壁尤宜。

搬管——以大指小指倒垂執管，搬三指攢之，就地書大幅屏障。

捻管——以大指與中三指，捻管頭書之，側立案左，書長幅鉤字。

握管——四指中節握管，沈著有力，書誥敕榜疏。

此外，唐韓方明執筆五法，與此變法大同小異，今並錄之如左：

第一，執管。平腕，雙包（按即雙鉤）；虛掌，實指。世俗多愛單包（按即單鈎），則力不足，書無神氣，每作一點畫，雖有其法，亦當使用不成。惟平腕雙包，虛掌實指，妙無可加也。若篆書則多用單鈎，取其圓直有準。

第二，簇管。聚五指頭，筆管在其中心也，急疾無體之書，或起草稿用之。

第三，握管。以四指押筆於掌心，懸腕以肘力書之。或云諸葛誕倚柱書，雷擊柱，書不輟，如此執管。後王僧虔學此執筆，人以爲笑，近世張從申亦如此。

第四，撮管。大草圖障用之，五指頭聚筆管也，與握管不遠。

第五，搦管。二指節中搦之，非書家之事也。

凡此變法，可知而不用，不可用而不知。他如以口啣筆，以舌代筆，以指代筆，以帚代筆，張顛之以頭濡墨而書等，逞一己之技藝與狂放則可，要不足爲法也。

第二章　運筆

運筆與用筆　學者既知執筆之法，次當及於用筆。然書法中所謂運筆與用筆，則略有不同；蓋運筆者，乃用筆之總稱，而用筆者，又運筆之一部也。韓方明授筆要訣述其師徐璹之言曰：「夫執筆在乎便穩；用筆在乎輕便，故輕則須沈，便則須澀，謂藏鋒也。」此即由執筆進而言用筆者；梁武帝答陶宏景書云：「夫運筆邪則無芒角，執筆寬則書緩弱。」此又以運筆與執筆相對而言也；一若用筆與運筆初無分別者，然孫過庭書譜序於執用之外，又言使轉之法，是用筆不能包括使轉，統言使轉與用筆者，運筆是也。孫氏述執用使轉之由曰：「夫心之所達，不易盡於名言，言之所通，尚難形成紙墨，今撰執使轉用之由，以袪未悟，執謂深淺長短之類是也，使謂縱橫牽掣之類是也，轉謂鈎鐶盤紆之類是也，用謂點畫向背之類是也。」明張紳曾解之曰：「執謂執筆，使謂運用是也。」

腕運與指運　首言運筆之原則，可歸納為兩派，一曰運筆在指，謂之指運說，一曰運筆在腕，謂之腕運說，更分述之：

第一，主張運筆在指者，其重要言論例如：

唐李陽冰翰林密論云：「作點向左，以中指斜頓，向右以大指齊頓；作橫畫皆以大指遣之；作策法仰指抬筆；作勒法（策法勒法詳後）用中指鈎筆澀進，覆畫以中指頓筆然後以大指遣送至盡處。」是以點橫策勒等，均須以指分別運筆，而未言腕運者也。

蘇東坡云：「把筆無定法，歐陽文忠公謂：『余當使指運而腕不知』此言最妙。」此明言指運而

腕不知者也。

豐道生筆訣云：「雙鉤懸腕，讓左側右，虛掌實指，意前筆後，此古人所傳用筆之訣也：然妙在第四指得力，俯仰進退，收往垂縮，剛柔曲直，縱橫轉運，無不如意，則筆在畫中，而左右皆無病矣。」是單言第四指運筆之妙者也。

包世臣藝舟雙楫云：「大凡名指之力，可與大指等者，則其書未有不工者也。然名指如桅之拒帆，而小指如桅點之助桅，故必小指得勁，而名指之力乃實耳……鋒既着紙，即宜轉換，於畫下行者，管轉向上；畫上行者，管轉向下；畫左行者，管轉向右。是以指得勢而鋒得力。」是分論各指運筆訣要者也。

張懷瓘論執筆云：「筆在指端，如樞不轉折，豈能自由？既不能轉運廻旋，乃成稜角，筆既死矣，寧望字之生動乎？」又評書云：「書亦須用圓轉，順其天理，若輒成稜角，是乃病也。」林韞撥鐙法云：「惟撚筆方會其妙，是撚筆方為用筆之機也。」凡此雖不言指運而所謂轉運廻旋，以及撚筆，其實皆指運之說也。

第二，主運筆在腕者，以康南海為主力，曾大聲疾呼，竭力提倡，反覆言之，不厭其詳；對於指運之說，尤詆毀備至，不遺餘力。其言曰：「向不能書，皆由不解執筆，以指代運，故筆力靡弱，欲臥紙上也。古人作書，無用指者，筆陣圖曰：『點畫波撇屈曲，須盡一身之力而送之。』夫用指力者，以指撥筆，腕且不動，何所用一身之力哉？欲用一身之力者，必平其腕，豎其鋒，使筋反紐，由腕入臂，然後一身之力得用焉。偏求公朝，亦無用指運筆之說也。」

又云：「以指運筆之說，惟唐人翰林密論乃有之；自爾之後，指運之說大盛，韓方明所謂，令人

置筆當節，礙其轉動，拳指塞掌，絕其力勢、然則唐人之書，固多不善執筆者矣。宋人講意態，無施

不可，東坡乃有把筆無定法，要使虛而寬，以永叔指運而腕不知爲妙，蓋愛取姿態故也。夫以數指俯

仰運送，其力有幾？運送亦不能出方寸外，已滯於用，然又易執筆法乎？」

又云：「夫用指力者，筆力必困弱，欲臥紙上，勢爲之也。包愼伯（世臣）之論書精細之至，爲

後世開山；然以其要歸於運指，謂大指能揭管則鋒自開，引歐蘇之說以爲證；乃謂『握之太緊，力止

在管，而不在毫端，其書必拋筋露骨，枯而且弱』。其說粗謬可笑！蓋愼伯好講墨法，又好言萬毫齊

力；不得其故，而思借助於指，不知握管既緊，腕平掌豎，俾手眼之勢，欲斜切於案，以腕運筆，欲

提筆則毫起，欲頓筆則毫鋪，頓挫則生姿，行筆戰掣，血肉滿足，運行如風，雄強逸蕩，安有拋筋露

骨枯弱之病？愼伯自稱其書得於簡牘，頗傷婉麗，則逸少龍威虎震，大令跳宕雄奇，豈非簡牘乎？不

自知婉弱之由，敗績在指，而反攻運腕之弱，不其謬乎？此誠智者千慮之失，余慮人惑於愼伯之說，

故亟正之。」（俱見廣藝舟雙楫）

在康南海之前，主腕運者有姜堯章，其續書譜云：「大抵作字在筆，要執之欲緊，運之欲活，不

可以指運筆，當以腕運筆。執之在手，手不主運；運之在腕，腕不主執。」此蓋南海腕運說之所祖。

按上述二說，一主指運、一主腕運，實皆有所偏。蓋字有大小，書體各異，用指用腕，不能一概

而論。小楷則多用指力，亦非全無腕力；而擘窠大字，勢將腕力臂力俱所難免矣。且包愼伯所謂「錢

魯斯執筆，指腕皆不動，以肘來去。」此非又一法乎？姜堯章雖謂「執之在手，手不主運；運之在

二二

腕，腕不知執。」然亦不得不承認：「此作草與小楷不同。」總之主指運者，貴能轉筆，適於篆字；主腕運者，貴能折筆，適於魏碑。

王虛舟云：「歐多折，顏多轉；折須提，轉須撚。」提須腕運，撚須指運，此眞不偏不倚之論也。

筆法名稱　在瞭解運筆之後，分論用筆方法之前，又須對筆法名稱作一說明；蓋書法中多有專用之名詞，不知其義，則必扞格不入也。茲就古人常用之筆法名稱，擇要簡述於左：

提　提者，頓後提筆也；蹲與駐後亦須提。換言之，先有落筆，後有提筆也。

轉　圜法也，有圓轉廻旋之意。

折　筆鋒欲左先右；往右囘左也。直書上下亦然。

頓　力注毫端，透入紙背，筆重按下。

挫　頓後筆略提，使筆鋒轉動，離於頓處。凡轉角及趯用之。

蹲　用筆如頓，特不重按。

駐　不可頓，不可蹲，而行筆又疾，不得住，不得運澀審顧則爲駐。換言之，力透紙背者爲頓，力減於頓者爲蹲，力到紙即行提筆爲駐。

尖　用於承接處。

搶　意與折同。筆燥則折，筆濕則搶；筆燥實搶，筆濕空搶。空搶者，取折之空勢也。圓蹲直搶，偏蹲側搶，出鋒空搶。

搭　筆鋒搭下也。上筆帶起下筆，上字帶起下字。

側　指法運用，側勢居半；直畫尤宜以側取勢。楷之點亦曰側。（見後）

蹠　筆旣下行又往上也。與回鋒不同，回鋒用轉，蹠鋒用逆。

過　運筆疾過也。

縱　筆勢放開，所謂大膽落筆也。

勁　善用縱筆，必以勁取勝。蓋縱而能勁則堅實。

打　空中落筆。

渡　一畫方定，從空際飛渡，以成二畫之筆勢，乃緊乃勁。所謂「形見於未畫之先，神留於旣畫之後」也。

留　筆旣往矣，要必有以收之；筆鋒盡矣，要必有以延之；所以展不盡之情，蓄有餘之勢也。

此外李雪菴又有運筆八法之目，所謂「落、起、走、住、疊、圍、回、藏」是也。大同小異，不復一一。

永字八法　所謂「永字八法」者，書法用筆以永字八筆爲例也。相傳創於王右軍，或謂始於僧智永，唐韓方明云：「八法起於隸字之始，傳授至於永禪師而至張旭始弘八法，次演五勢，更備九用，則萬字無不賅於此。」則其溯源尤古。唐李陽冰云：「昔逸少攻書多載，十五年偏攻永字，以其備八法之勢，能通一切也。」亦主爲右軍所傳。茲更就永字八法諸問題分逃於下：

第一，永字八法圖解：

第二，八法解釋，如圖所示，側、勒、弩、趯、策、掠、啄、磔、即為八法之名稱。然對此八法之解釋，各家多有不同，今就包世臣之說，說明如下：

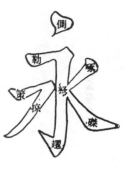

側　起點為側法。像飛鳥翻然側下，筆勢略分三折，最忌圓平。

勒　平橫為勒法。言作平橫，必勒其筆，逆鋒落紙，卷毫右行，緩去急廻，蓋勒字之義，強抑力制，愈收愈緊。

弩　豎直為弩（或作努）法。謂作直畫，必筆管逆向上，筆亦逆向上，平鋒著紙。盡力下行，有引弩兩端皆逆之勢，故名弩也。

趯　鉤為趯（音剔）法。如人之躍腳，其力初不在腳，猝然引起，而全力遂注腳尖，故鉤未斷不可作飄勢挫鋒，有失趯之義也。

策　仰畫為策法。如以策策馬，用力在策本，得力在策末，著馬卽起也。後人作仰橫，多尖鋒上挑，是策末未著馬也。

掠　長撇爲掠法。謂用弩法下引左行。而展筆如掠。後人撇端多尖穎斜拂，是當展而反斂，非掠之義，故其字飄浮無力也。

啄　短撇爲啄法，如鳥之啄物，銳而且速；亦言其畫行以漸，而削如鳥啄也。

磔　捺爲磔法。謂勒筆右行，鋪平筆鋒，盡力開散而急發也。

第三，八法異名與三十二勢。謂永字八法之名稱。李雪菴永字八法中又載其異名云：側曰怪石，勒曰玉案，弩曰鐵柱，趯曰蟹爪，策曰虎牙，掠曰犀角，啄曰鳥啄，磔曰金刀。復演爲二十四法，與八法合爲三十二勢。分列於下：

1. 側名怪石，用於高立等字。一側化七側：曰懸珠，用於系無等字；曰垂珠，用於寸寺等字；曰龍爪，用於「水旁」等字；曰瓜子，用於文米等字；曰杏仁，用於罕小等字；曰梅核，用於公只等字；曰石楯，用於且習等字。

2. 勒名玉案，用於言天等字。一勒化一勒。

3. 弩曰鐵柱，用於瓦目等字。一弩化三弩：曰垂針，用於中巾等字；曰象笏，用於軍畢等字；曰曲尺，用於自目等字。

4. 趯名蟹爪，用於求木等字。一趯化六趯：曰飛雁，用於成式等字；曰龍尾，用於毛也等字；曰獅口，用於刀句等字；曰搭勾，用於長辰等字；曰寶蓋，用於冗宅等字；曰鳳翅，用於風飛等字。

5. 策名虎牙，用於子耳等字。一策化一策。

6. 掠名犀角，用於老少等字。一掠化二掠：曰懸戈，用於月用等字；曰飛帶，用於歹列等字。

7. 啄名鳥啄，用於千禾等字。一啄化三啄：曰戲蝶，用於食巡等字；曰蟠龍，用於絲系等字；曰吟蛩，用於祁近等字。

8. 磔名金刀，用於大合等字。一磔化一磔，用於之反等字，名曰游魚。

第四、五勢九用。屬於永字八法範圍者，又有五勢與九用之說：張懷瓘玉堂禁經云：「大凡筆法，點畫八體，備於永字；八法之外，更相五勢以備制度。一曰鉤裹勢，須員而激鋒，囷閔二字用之。二曰鉤弩勢，須圓角而趯，均勻勿字用之。三曰衮筆勢，須按鋒上下衄之，今令字下點用之。四曰僵筆鈎，須圓角而趯，均勻勿字用之。」此外，玉堂禁經中又載筆勢。緊策之，鍾法上字用之，五曰奮筆勢，須險策之，草書一二三用之。」此外，玉堂禁經中又載有「九用」之說，他如衛夫人書法名式，漢章帝十四法，柔武帝觀鍾繇書十有二意，蕭子雲十二法，顏多大同而小異，分為頓筆、挫筆、馭鋒、游鋒、蚵鋒、趯鋒、蹲鋒、按鋒、揭筆。雖逐事而增繁，魯公傳張旭十二意筆法，皆此類也，不復詳述。

第五、八病。永字八法，乃運筆之規範，雪菴八病，又書字之必忌也。所謂八病，即牛頭、鼠尾、蜂腰、鶴膝、竹節、稜角、折木、柴擔是也。

第六、八法頌。八法神妙，不可無頌；頌如歌訣，正足言其微妙也。顏魯公八法頌云：「側蹲鴟而墜石，勒緩縱以藏機，弩彎環而勢曲，趯峻快以如錐，策依稀而似勒，掠彷彿以宜肥，啄騰凌而速進，磔抑惜以宜遲。」柳公權八法頌（或曰張旭傳）云：「側不貴臥，勒常患平，弩過直而力敗，趯宜竣而勢生，策仰收而暗揭，掠左出而鋒輕，啄倉皇而疾罨，磔趯趯以開撐。」皆能道出八法之妙訣。

一波三折

王右軍曰：「作書之前，宜凝思靜慮；預想字形大小、偃仰、平直、振動則筋脈相連，意在筆前，然後作字。若平直相似，狀如算子，上下方整，前後齊平；此不是書，但得其點畫耳！昔鍾繇弟子宋翼嘗作是書，繇乃叱之，遂三年不敢見繇；即潛心改迹，及其成也，每作一波，常三過折；每作一點，常隱其鋒而爲之；每作一橫畫，如列陣之排雲；每作一戈，如百鈞之弩發；每作一點，如危峯之墜石；每作一曲，屈折如鋼鉤；每作一牽，如萬歲之枯藤；每作一放縱，如足行之趣驟；狀如驚蛇之透水，激楚浪以成文；似逸虬之翔雲，集重陽而行綴；其用筆之妙有如是者。」一波三折之說，蓋本乎此。波者，捺之折波也。後人推衍此意，一點一畫，皆欲三過其折，無名氏書法三昧云：「夫作字之要，下筆須沈著，雖一點一畫之間，方爲法書，蓋一點微如粟米，亦分三過向背俯仰之勢。一字有一字之起止，朝揖顧盼；一行有一行之首尾，接上承下之意。此乃古人不傳之玄機，宜加察焉。」唐太宗論筆法亦云：「爲波必磔，貴三折而遣毫。」姜堯章續書譜亦云：「一點一畫，皆有三轉，一波一拂，又有三折。」析言之，運筆之際，凡欲右先左爲一折，右往爲二折，至盡處收回爲三折；橫畫是也。欲下先上爲一折，下注爲二折，仍縮回爲三折；直畫是也。欲左先右爲一折，左施爲二折，臨出峯梢停頓爲三折；掠鋒是也。

筆鋒七法

張懷瓘云：「起筆蹙衄，如峯巒之狀，殺筆亦須存結。」此言用筆起止之妙。亦即蔡中郎所謂『藏頭護尾』之意。然須知筆鋒之運用，始足言此也。運用筆鋒，又有七說：藏鋒、露鋒、偏鋒、正鋒、搭鋒、折鋒、廻鋒是也。更分述之：

第一，藏鋒與露鋒。用筆有藏鋒，露鋒之反也。右軍所謂『每作一點，常隱其鋒而爲之』，即係

藏鋒之說。姜堯章續書譜亦云：「用筆不欲多露鋒芒，露則意不持重。」張懷瓘評書云：「用筆之勢，

特須藏鋒，鋒若不藏，字則有病。」康南海云：「古人作書，皆重藏鋒，中郎曰：『藏頭護尾』，右

軍曰：『第一須存筋藏鋒，滅跡隱端。』又曰：『用尖筆須落紙渾成，無使毫露。』錐畫沙，印印

泥，屋漏痕，皆言無起止，即藏鋒也。」（按王虛舟云：『顏魯公古釵脚，屋漏痕，只是自然；董文

敏謂是藏鋒，門外漢語。』康氏以屋漏痕爲藏鋒，乃本於香光之說。）凡此皆以藏鋒爲貴，以露鋒爲

病。然論者或以爲，藏鋒以包其氣，露鋒以縱其神；太露鋒芒，則意不持重，深藏圭角，則體不精

神。總之，肉勝不如骨勝，多露不如多藏；藏鋒露鋒各視其所宜而用之可也。

上述藏鋒之說，乃謂隱其鋒也；然淸王虛舟獨否其說，以爲藏鋒乃中鋒，其言曰：

「世人多目禿穎爲藏鋒，非也。歷觀唐宋碑刻，無不芒鍛銛利，未有以禿穎爲工者；所謂藏鋒，即是

中鋒，鋒正則藏鋒畫中耳。徐常侍作書，對日照之，中有黑線此可悟藏鋒之妙。」按中鋒乃正鋒，古

人常謂作字須筆筆中鋒，即指正鋒而言，以中鋒爲藏鋒，究非古人意也。

第二，正鋒與偏鋒。玉燕樓書法云：「用筆有偏鋒、正鋒、搭鋒、折鋒、藏鋒、廻鋒諸法。握管

不直不緊，鋒乃偏出，偏則瘦必露骨，肥必純肉。故唯握管緊直，則筆尖在字畫中行，既不輕佻，

亦不懈怠。前世稱徐鼎臣（五代徐鉉字鼎臣，即徐常侍。）書法，映日視之，有一縷濃墨在畫中；此

執筆緊直，用力沈着之故也。」此乃以正鋒爲貴，以偏鋒爲病之說。然論者或謂「右軍不廢偏鋒，旭

素草書，亦時有一二，蘇黃則全用之。文待詔、祝京兆亦時藉以取態。然則，用偏鋒何損也？若解大

紳、馬應圖輩，縱盡出正鋒，何救惡札？」（近人陳彬龢語。）似又以偏鋒爲貴矣。按正鋒偏鋒，又

與圓筆方筆有關，後當論之。方筆雖不可偏廢，而正鋒偏鋒則不能與之同日而語，蘇東坡所書赤壁賦，然

全用正鋒，欲透紙背；每波畫盡處，隱隱有聚墨痕如黍米；殊非石刻所能傳。此雖古人用筆妙處，

非用正鋒則不能致也。究以玉燕樓說為是。

第三，搭鋒與折鋒。書法三昧下筆條云：「下筆之始有折鋒，有搭鋒。凡作字第一字多折鋒，第

二三字多搭鋒，承上筆勢故爾。」又云：「平起如隸，藏鋒如篆。大要折搭多精神，平藏善含蓄則妙

矣。」（姜堯章續書譜之說與此略同。）是專就起筆而論搭鋒折鋒之說也。玉燕樓書法云：「至若搭

鋒，宜用於橫直點撇。搭法如蜻蜓點水，一粘即起。折鋒宜用於轉策挑趯，使外圓內方。」此說較為

廣泛而允當。要之，搭鋒者，筆鋒下搭也。上筆帶起下筆，上字帶起下字，皆曰搭。折鋒者，一字之

間，轉折處用筆之法也。故姜堯章云：「字之右邊多是折鋒，應其左故也。」包世臣書劉文清四智頌

後謂其筆法以搭鋒養勢，以折鋒取姿；乃探驪得珠之語。

第四，迴鋒。迴鋒即張懷瓘所謂「殺筆亦須存結」之意玉燕樓書法云：「藏鋒而後無俗態」，迴

鋒而後有餘妍。」亦即此意。然迴鋒又有實迴，虛迴之分，故玉燕樓書法又云：「然而橫豎與點，利

用實迴；撇捺與勾，利用虛迴，此不可不辨也。」

上述鋒法七種，所以節制用筆也；蓋信手走筆，乃作書之大病；太阿截鐵，為用筆之妙法。米南

宮有言曰：「作字須善用筆鋒，筆鋒有法，則欹斜倉卒，亦自生妍；不然即端莊著意，終是死形。」

學書者不可不三復斯言。

方筆與圓筆　用筆之道，又有方圓之分，古人論之詳矣，康南海有言曰：「書法之妙，全在運

筆；舉其要，盡於方圓，操縱極熟，自有巧妙。」對方圓之重要，可謂推崇備至。茲為眉目清醒計，

更分條予以叙述：

第一，方圓用筆之道。康南海云：「方用頓筆，圓用提筆，提筆中含，頓筆外拓；中含者渾勁，外拓者雄強；中含者篆法也，外拓者隸法也；提筆婉而通，頓筆精而密。圓筆者，蕭散超逸；方筆者，凝整沈著。提則筋勁，頓則血融；圓則用抽，方則用挈。圓筆使轉用提，而以頓挫出之；方筆使轉用頓，而以提挈出之。圓筆用絞，方筆用翻；圓筆不絞則痿，方筆不翻則滯；圓筆出之險則得勁，方筆出於破則得峻。提筆如遊絲裊空，頓筆似獅狻蹲地。」反覆解釋，不厭求詳，學者深體其意，自可心領而神會。

第二，方圓臨帖之別。康南海又云：「以腕力作書，便於作圓筆；以作方筆，似稍費力，而尤有矯變飛動之氣，便於自運，亦可臨仿。以指力作書，便於作方筆，不能作圓筆，便於臨仿，而難於自運；可以作分楷，不能作行草；可以臨歐柳，不能臨鄭文公瘞鶴銘也。故欲運筆，必先能運腕，而後方能圓也。然學之時，又宜先方筆也」此段所論，因康氏主腕運而反對指運，不無偏見；如謂以指力作書不能作圓筆是也。學者不必拘泥。

第三，方圓字體之分。姜堯章續書譜云：「方圓者，真草之體用，真貴方，草貴圓。」又云：「轉折者，方圓之說。真多用折，草多用轉；折欲少駐，駐則有力；轉不欲滯，滯則不遒，然而真以轉而後遒，草以折而後勁。」是謂方圓之為用，在於字體之真草也。鄭子經學古編又云：「故執筆貴圓，字貴方；圓法天，方法地；圓有方之理，方有圓之象。」雖另成一說，似未知方圓乃用筆之道，

非關字之方圓也。

第四，方圓並用之妙。姜堯章云：「方者參之以圓，圓者參之以方，斯爲妙。」康南海亦云：

「妙處在方圓並用，不方不圓，亦方亦圓；或體方而用圓，或筆方而章法圓；神而明之，存乎其人矣。」又云：「正書無圓筆，則無岩逸之致；行草無方筆，則無雄強之神。」總之，方

筆圓筆，知其道而善用之，則可相得而益彰；非謂用方筆則絕不能用圓筆，用圓筆則絕不能用方筆也。

此外又有直筆側筆之說，或謂王羲之書蘭亭，取妍處時帶側筆；但觀秋鷹搏兔，必先於空際盤旋，然後側翅一掠，翩然下攫，即此可悟作書一味執筆直下，斷不能因勢取妍。所謂「直筆多失力，側筆則取妍」是也。

骨肉筋血　書法中屬於用筆部份者，又有骨肉筋血之說。此說最早見於鍾繇用筆法。其言曰：

「鍾繇少時，隨劉勝往抱犢山學書三年，比還，讀蔡邕筆法，故知多力豐筋者聖，無力無勁者病，一從其消息而用之，由是更妙。」衛夫人筆陣圖亦云：「善筆力者多骨，不善筆力者多肉；多骨微肉

者謂之筋書，多肉微骨者謂之墨豬。」顏魯公傳張長史十二意筆法亦有「純骨無媚，純肉無力」之折表說法。歐陽率更亦云：「凡書字最不可忙，忙則失勢；次不可緩，緩則骨痴；又不可瘦，瘦則形

枯；復不可肥，肥而質濁。」皆述骨肉之意者。張懷瓘評書復以馬喻之曰：「夫馬筋多肉少爲上，肉多筋少爲下。書亦如之。今之書人，或得肉多筋少之法，若筋骨不任其脂肉，在馬爲駑駘，在人爲肉

疾，在書爲墨豬。惟題署及八分，則肥密可也。」可謂善喻也已。徐浩論書云：初學之際，宜先筋

骨，筋骨不立，肉何所附？」是知歷代書家，多重視此一要訣也。虞世南更論肥瘦之由云：「太緩而無筋，太急則無骨；側管則鈍漫而肉多，豎管直鋒，則乾枯而露骨，終其病也。」（見筆髓論）姜夔章亦云：「用筆不欲太肥，肥則形濁；又不欲太瘦，瘦則形枯。」與率更之說相同。

上述各家，僅言骨肉與筋而未及血法，骨肉筋血最爲詳備者，乃玉燕樓書法，共分四節述之，照錄如左：

骨法

衛夫人曰：「初學宜先大書，勿遽作小楷。」又曰：「以力運者多骨，不以力者多肉；骨勝者鵠，肉勝者墨豬。」夫骨非稜角峭厲之謂也，必也貫其力於畫中，欲其鋒於字裏，則縱橫大小，無或懈矣，惟會心於直豎二字，斯能得之，黃庭堅所謂畫中有墨痕是也。

肉法

字之肉係乎毫之肥瘦，手之輕重也；然猶視乎水與墨。水淫則肉散，水嗇則肉痴，墨散則肉瘠，粗則肉滯，積則肉凝。故古法云：欲求體肉之適均，先審口糜之融液。然則磨墨之法，不可不講也，其訣曰：重按輕推，遠行近折。

筋法

筋法有三：生也、度也、留也。生者何？如一幅中行行相生，一行中字字相生，一字中筆筆相生，則顧盼有情，氣脈流通矣。度者何？一畫方竟，即從空際飛渡二畫，勿使筆勢停住，所謂形現於未盡之先，神流於無畫之後也。留者何？筆勢住矣，要必有以收之，筆鋒銳矣，要必有以畜之，所謂

留不盡之情，斂有餘之態也。米元章曰：有往皆收，無垂不縮，此之謂哉。

血法

字資於墨，墨資於水，墨者字之骨，水者字之血也。筆尖受水，一點即滲，妙在合水墨於副毫之內，蹲之則血潤，駐之則血聚，提之則血行，捺之則血滿，衄法所以養血，衄法所以補血也。是故疾行不失之枯，徐行不流於滯。古訣云：圓蹲直搶，偏蹲側搶，出鋒空搶，衄則搖筆以殺力，夫而後書法煥然神采矣。然蹲住有分數，不可不知，蹲之用力約五分，駐約七分，提三分，捺九分，衄八分，搶二分，過一分，挑四分，撇三分。

包慎伯更就其意，約而言之曰：「凡作書無論何體，必須骨肉筋血備具：筋者鋒之所爲，血者水之所爲，肉者墨之所爲。鋒爲筆之精，水爲筆之龍：鋒能將副毫，則水受搗，副毫不裹鋒，則墨受運。」王虛舟亦云：「純肉無骨，女子之書；能者矯之而過，至於枯朽骨立，所謂楚則失矣，齊亦未有得者也。古人之書，鮮有不具姿態者，雖峭勁如率更，遒古如魯公，要其風度正自和明悅暢，一涉枯朽，即筋骨具，而精神亡矣，作字如人然，筋骨血肉，精神氣脈，八者備而後可爲人，闕其一，行尸耳。不欲爲行尸，惟學乃免。」此外翰林要訣亦載有骨肉筋血之說，病其繁瑣，不再贅述。

疾澀緩急 用筆復有疾澀、緩急之別，論者亦夥。所謂「疾澀」亦即「緩急」，或又名之爲「遲速」，其實一也。此說最早見於蔡琰所述乃父石室神授筆勢，其言曰：「臣父蔡邕造八分時，神授筆法曰：（邕嘗居一室，不寐，恍然一人，厥狀甚異，授以九勢而沒。）書肇於自然，自然既立，陰陽生焉。陰陽既生，形氣立焉。藏頭護尾，力在字中，下筆用力，獻酬之麗。故曰，勢來不可止，勢去

不可過。書有二法：一曰疾，二曰澀。得疾澀二法，書妙盡矣。夫書稟乎人性，疾者不可使之令徐，徐者不可使之令疾。筆惟頓而奇怪生焉，九勢（即筆勢論）列後，自然無師授，而合於先聖矣。」王右軍書說亦有「十遲五疾」之目，其言曰：「下筆宜遲，管是將軍，故須遲重。心不宜遲，心是前鋒，遲則中物不入。故書貴十遲五急，十曲五直，十藏五出，十起五伏。若遲筆直牽，此暫視似書，久味無力，仍須用筆。」歐陽率更付善奴訣亦有「凡書最不可忙，忙則失勢；次不可緩，緩則骨痴」之說。顏真卿八法頌所謂「啄騰淩而速進，磔抑惜而遲移」，以及柳公權八法頌「啄倉皇而疾罨，磔趯撆而開撐」，皆遲速疾澀之論也。

姜堯章論遲速之法，較爲簡明而具體，其言曰：「遲以取妍，速以取勁，先必能速，然後能遲。緩若素不能速，而專事遲，則無神氣；若專務速，又多失勢。」又李華云：「用筆在乎虛掌而實指。緩靫而急送。」觀乎上述各家之說，即知何者當速，何者當遲矣。速者，疾也，急也；遲者，澀也，緩也。

餘論　上述諸節，用筆之法也。方法者，規矩之類也。及其巧妙，則意會神通，存乎一心，有非紙墨所能形容者。是以古人多取物以象意，借事以傳神，慎勿以其抽象而忽之。例如張長史之折釵股，顏太師之屋漏痕，王右軍之錐畫沙，印印泥：懷素之飛鳥出林，驚蛇入草；索靖之銀鉤蠆尾，皆此類也。董內直書訣會闡釋其意，茲摘錄數節，以作一隅之舉。

此外又有輕重、奇正、收縱、能拙、剛柔、陰陽等說，或無關宏旨，或有涉穿鑿，均不備述。

如折釵股——圓健而不偏斜，欲其曲折圓而有力。

如壁折縫——用筆端正，寫字有絲牽處。斷頭起筆，其絲正中，如新泥壁折縫，尖處在中間，欲

其無布置之巧。

如屋漏痕——寫字之點，如空屋漏孔中，水滴一點，圓正不見起止。

如印印泥，如錐畫沙——自然而然，不見起止之跡。

馮武書法正傳自注云：「印印泥，布置均正而分明也。錐畫沙筆鋒正中而墨浮兩邊也。」王虛舟

云：「古釵股不如屋漏痕；屋漏痕，不如百歲古藤。以其漸近自然。」又云：「釵腳漏痕，從生入，

從熟出。」皆當行人語。

第三章　結　構

結構之重要　既知執筆之法，再求運筆之道，夫而後必審字體之間架，點畫之布置；否則即精於

執筆運筆，亦弗能工也。孫過庭云：「結構之法，隨地布形，長短廣狹，疏密均停，或斜或正，如立

如行，或下長而上短，或聳肩而足伸。或一字三疊，或二字平衡，或以大而包小，或以小而包大，或

以少而附多，或補空而增點，此讓彼迎，既徐且疾，瘦不嫌孤，肥還忌密；體之並者，或

勿豐，形之單者戒瘠，勢善取而姿橫，神惟清而品逸，苟非結構之有力，豈易臨池而如意。」此綜合

結構之原則，而申論其重要者也。

王右軍論書云：「凡書須大字促令小，小字展令大，自然寬狹得所，不失其宜。跛腳剔幹，上捻

下撚，終始轉折，悉令和韻。凡書處中畫之法，皆不得倒其左右，橫貴乎纖，豎貴乎粗，分間布白，

遠近均宜，上下得所，自然平穩。當須提遞相掩蓋，不可孤露形影。作字之勢，在乎精思熟察，然後

下筆。掠不宜遲，捺不宜緩，脚不宜斜，腹不宜促，啄不宜賒，角不宜峻，不宜作稜角。二字合為一

體，並不宜潤，重不宜長。單不宜小，複不宜大，密勝乎疏，短勝乎長，作字之體，須遵正法，字之

形勢，不得上寬下窄；不宜密，密則病療纏身；不宜疏，疏則似溺水之禽，不宜長，長則似死蛇掛

樹；不宜短，短則似踏水蝦蟆；此乃大忌，不可不慎。莫以字小易，而忙行筆勢，莫以字大難，而慢

展毫頭；如是則筋力不等，生死相混。倘一點失所，若美人之病一目；一畫失節，如壯士之折一肱，而

勿以難學而自惰焉。」此就一字之間架，點畫之布置而論者也。

趙子固論書法云：「書字當立間架牆壁於十字處，如中字、牛字、年字。凡是一橫一直中停者，

皆當着心，凝然正直平均，不可使一高一低，一斜一敧，守此法皆牢，則凡施之間架，自然平均。夫

態度者，書法之餘也。骨格者，書法之祖也；今未正骨格，先尚態度，幾何不捨本而求末耶？」是列

舉字例而言之者也。

王虛舟云：「結字須令整齊中有參差，方免字如算子之病，逐字排比，千體一同，便不成書。」

又云：「作字不須預立間架，長短大小，字各有體，因其字體之自然，與為消息，所以能盡百物之情

狀，而與天地之化相肖。有意整齊，與有意變化，是皆一方死法。」又云：「有意求變，即不能變，

魏晉名家，無不各有法外巧妙，惟其無心於變也。唐人各自立家，皆欲打破右軍鐵圍，然規格方整，

轉不能變，此有心無心之別也，然欲自然，先須有意，始於方整，終於變化，積習久之，自有會通

處，故求魏晉之變化，正須從唐始。」是言結構須從整齊入手，再從整齊中求變化，從變化中以歸乎

自然者也。

凡此諸論，均非老手不能道，均非名家不能道者，學者應以之為圭臬，而日求精進。

歐陽率更三十六法 趙松雪云：「結字因時相沿，用筆千古不易。」故結字之法，晉唐既別，宋

元亦殊：要之各有妙處，傳述不朽，但晉人尚逸，宋人尚意，俱無繩墨可尋；惟唐人尚法，法則無可

隱遁耳。況武德之末，貞觀之初，為古今集大成之時；歐虞以王佐才而精治一技，故三十六條結構之

法，大醇而無疵者也，茲列舉於左，以概其餘。

一、排疊　排者，排之以疏其勢，疊之以密其間也。大凡字之筆畫多者，必展其大筆而促其小

筆。然不言展者，欲其有排特之勢；不言促者，欲其字裏茂密，如重花疊葉，筆筆生動，而不見拘苦

繁雜之態，則排疊之所以善也。如壽臺畫筆麗贏爨系旁言旁之類。八訣所謂「分間布白」，又曰「調

勻點畫」是也。高宗書法所謂「堆垛」亦是也。

二、避就　避密就疏，避險就易，避遠就近，欲其彼此映帶得宜。又如盧上一撇既尖，下一撇不

當相同。府字一筆向下，一筆向左；逢字下辵拔出，上必作點，亦避重疊而就簡徑也。

三、頂戴　字之承上者多，唯上重下輕者，頂戴欲其得勢。如疊壘藥鸞之類，八訣所謂正如人上

稱下載，又不可使頭重尾輕是也。

四、穿插　字畫交錯者，欲其疏密長短，大小勻停，如中弗井曲之類。八訣所謂「四面停勻，八

邊具備」是也。

五、向背　字有相向者，有相背者，各有體勢，不可差錯。相向如非卯好知之類是也；相背如兆

二八

北肥根之類是也。

六、偏側　字之正者固多，若有偏側敧斜，亦當遂字勢結體。偏向右者，如心戈衣幾之類；向左者，如夕朋乃勿之類，正而偏者，如亥女丈互之類。字法所謂「偏者正之，正者偏之」，又其妙也。八訣所謂「勿令偏側」亦是也。

七、挑擻　字之形勢，有挑擻者，（直者挑，曲者擻）如戈武丸氣之類，右邊旣多，須得左邊擻之。如獻勵散亂之類，左邊旣多，須得右邊擻之。如省炙之類，上偏者，須得下擻之，使相稱方善。

八、相讓　字之左右，或多或少，須彼此相讓，方爲盡善。如馬旁、糸旁、鳥旁諸字，須左邊平直，然後右邊可作字；否則妨礙不便如縈字以中央言字上畫短，讓兩糸出頭；如辮字，其中央近下，讓兩辛出；如鷗鶴馳字，兩旁俱上狹下濶，亦當相讓，使不妨礙，然後爲佳，此類是也。

九、補空　如我哉字，作點須對左邊實處，不可與成戟戈諸字同。

十、貼零　如令冬寒之類是也。

十一、覆蓋　覆蓋者，如宮室之覆於上也。

十二、黏合　字之本相離開者，卽欲黏合，使相著顧揖乃佳。如諸偏旁字，臥鑒非門之類是也；

十三、捷速　用筆之法，先急廻，後疾下，如鷹望鵬逝，信之自然，不得重改。

十四、滿不要虛　如園圃圍國之類是也。

十五、意連　字有形斷而意連者，如之以心必之類是也。

十六、覆冒　字之大者，必覆冒其下，如雲頭、穴頭、榮頭、奢金食泰之類是也。

十七、垂曳　垂如都鄉卿卯之類；曳如水支欠皮之類是也。

十八、借換　如醴泉銘秘字，就示字右點，作必字左點，此借換也。

十九、增減　字有難結體者，或因筆畫少而增添，如新之為薪，建之為建是也；或因筆畫多而減省，如曹之為曹，美之為美，但欲體勢茂美，不論古字當如何書也。

二十、應副　字之點畫稀少者，欲其彼此相映帶，故必得應副相稱而後可。又如龍時雛轉，必一畫對一畫相應，亦應副也。

二十一、撐拄　字之獨立者，必得撐拄，然後勁健可觀，如可下永亭之類是也。

二十二、朝揖　字之凡有偏旁者，皆欲相顧，兩文成字者為多。如鄒謝鋤與三體成字者，尤欲互相朝揖。八訣所謂「迎相顧揖」是也。

二十三、救應　凡作一字，一筆纔落，便當思第二三筆如何救應，如何結裹，書法所謂「意在筆先，文向思後」是也。

二十四、附麗　字之形體，有宜相附近者，不可相離，如形影起超，凡有文欠支旁者之類，以小附大，以少附多是也。

二十五、回抱　回抱向左者，如曷丐易菊之類；向右者，如艮鬼包旭之類是也。

二十六、包裹　謂如園圃國圈之類，四圍包裹也。尚向，上包下；幽凶，下包上；匱匡，左包右；勾匈，右包左之類是也。

二十七、却好　謂其包裹關湊，不致失勢，結束停留，皆其宜也。

二八、小成大　字以大成小者，大部安貼，可成其一點一畫之美是也，以小成大者，所謂「一點失所，若美人之病一目；一畫失勢，則如壯士之折一股」是也。

二九、小大成形　小大大字，各有形勢也，東坡先生曰：「大字難於結密，小字難於寬綽而有餘。」若能大字結密，小字寬綽，則盡善盡美矣。

三十、小大大小　謂「大字促令小，小字放令大，自然寬猛得宜」也。或曰：「謂上大下小，上小下大，欲其相稱。」亦一說也。

三一、左小右大　此一節乃字之病，左右大小，欲其相停，人之結字，易於左小而右大，故此與下二節，皆字之病也。

三二、左高右低左長右短　二者皆字之病。凡作橫畫，必兩頭均平，不可犯此二病。

三三、編　學歐書者，易於作字狹長，故此法欲其結束整齊，收斂緊密，排疊次第，則有老氣，書譜所謂「密為老氣」，此所以貴為編也。

三四、各自成形　凡寫字，欲其合為一字亦好，分而異體亦好，由其能各自成形故也。

三五、相管領　欲其彼此顧盼，不失位置，上欲覆下，下欲承上，左右亦然。

三六、接應　字之點畫，欲其互相接應，如小字之兩點，自相應接；系字之三點，則左朝右，中朝上，右朝左，無然之四點，則兩旁二點相應，中間相接。至於撇捺水木州之類亦然。

以上皆言大略，又在學者能以意消詳，觸類而長之可也。

按率更三十六法，乃就字之結構，提出此三十六項之原則也；與此大略相同者，尚有明李淳大字

結構八十四法，有天覆、地載、讓左、讓右等八十四目，每目取四字以爲例，作論一道。李淳自謂乃

「取陳繹曾所述之書法，及徐慶祥所注之書法，求其蘊奧，見有天覆、地載、分疆、及勾努，勾裹之

目，總而輯之，共有一百一十三目。」加以去取，成此八十四法，條目繁多，不復備述。此外，隋釋

智果有心成頌，列舉四展右肩，長舒左足，峻拔一角，潛虛半腹等十八條。均予從略。

結字舉例 除上述原則性之分類法外，關於字之結構，又有舉字示例；加以說明者。例如書法三

昧結構章，所舉之字例如下：

雲空 上勾之應下，如鳥之視胸。

九見 腕勾之應上，須折鋒而起。

門月 右勾應左，半斜銳以爲精。

來東 中勾應上，隨縮鋒而微露。

長民 左勾應右，須盡趯其鋒。

悉委 上下之撇點，有陰陽之分，不分則無上下相承之意。

術衝 三排之直畫者，卓然中立不倚，而左右有拱揖之情。

畺三 三排之橫畫者，截然中處不乖，而上下有仰覆之情。

其目 四畫之字，上下反其情，而二三但取其順。

然無 四點之字，左右要成八字，中帶可就上，不可就下。

皿四 四柱之字，左右上開而下合。

炎茶　兩捺之字，或上捺，或下捺，各宜所重。

反及　兩撇之字，先長而斜硬，後差短而婉轉；

廬多　此等之字，先婉轉而後斜硬。

日曰　不可橫，不可長，須下畫長，承直末。

臣巨　直末欲直內，而右傍短直應之。

句匈　此等字，裏面與勾齊方稱。

長馬　如此短畫　不可與長直畫相粘。

衣良　捺應勾左，須略平起。

莫矢　此等之字，下畫宜長，撇短不轉，而點取下之長短用之。

思志　心在下者，欲折右足，右寬方稱。

見貝　此等之字，須右長；直畫作棘刺，中短畫不可相粘，欲其圓淨勻平，而啄短出，以點承長直畫而為之終。

遠還　凡之遶裏面字，上大下小方稱。

雖難　此等直畫，微向左以避右邊之勢。

鳥烏　曲腳之勢，如角弓之張。

用周　須初撇首尾向外，次努首尾向右。

固國　初直畫，首尾向右，平畫仰，次直畫首尾向左。

戔森　重勾之字，在乎先縮鋒而後出鋒，作趯以應，捺亦同。

作行　左短而右長。

於佳　右短而左長。

自因　左豎短而右勾微長。

亦馬　點之重併，亦必屈伸以變換之，不變謂之布棋。

三冊　畫之重併者，必隨宜屈伸、仰覆、向背，以變換之，否則如布算。

爨畺　繁雜者，必求古人佳樣用之，古無則不可擅寫。

邊爾　太繁者，宜減除之。

倉食　上面不可寫波。

上下　直畫宜短，點皆近上。

是足　卜字居中，下撇須橫，而波啄之中，又名三牽縮法也。

文　初啄而畫頭接其尾，中復以波上接啄而終之。

心　初點向裏，橫戈斜平，勾向內而收，中點取高，勢欲粘帶第三點，第三點又須與勾高，不可下。

風　兩邊悉宜圓，名曰金剪刀。

柔　下面木，左右須與直齊。

者　日字不宜正對土字。

十　横書較長，直畫宜短。

七　横畫較長，直畫轉而後廻
　和，偏少見，伸點畫以就之。

癉　偏礙者，屈鈎以避之。

升　字之孤單者，展一畫以書之。

棗　字之重併者，蹙一畫以書之。

畫　九畫之字，必須下筆勁淨，疏密停勻，照應爲佳，當疏不疏，反成塞乞；當密不密，反成寬

疏。相揖相背，發於左者應於右，起於上者伏於下，此不可易之法也。

辛　太疏者，補續之，仍必有古人佳樣乃可寫。

左　畫短而斜硬其撇。

右　畫長而婉轉其撇。

大　橫畫微短，撇就畫上直下，至畫下方婉轉向左；波首微出畫上，大要波首暗接連婉末鋒，則
　血脈聯屬。

凡此皆精切緊要之論，使人覽之，洞然無疑；苟心領而神會，思逐類而旁通，可以窺結構之堂奧

矣。

此外，書法正宗亦載有全字結構舉例數十百條，不復備述，學者取而參閱之可也。

第四章　臨　摹

臨摹之重要

對字之結構有所瞭解後，欲無師而自通，仍非易易；嚮壁虛構，自我作古，尤所深忌，故必進而求臨摹之道焉。姜堯章云：「初學者，不得不摹，亦以節度其手，易於成就。皆須是古人名筆，置之几案，懸之座右，朝夕諦觀其筆之理，然後可以臨摹。其次雙鉤蠟本，須精意摹揚，乃不失位置之美耳。臨書多失古人位置，而多得古人筆意。臨書易進，摹書易忘，經意與不經意也。」康長素云：「學書有序，必先能執筆，固也。至於作書，先從結構入，畫平豎直，先求體方，次講相背往來伸縮之勢；字妥貼矣，次講分行布白之章。求之古碑，得各家結體章法，通其疏密遠近之故；求之書法，得各家秘藏驗方，知提頓方圓之用；浸淫久之，習作熟之，骨肉氣血精神皆備，然後成體，既成，然後可言意態也。」又曰：「學書必先摹仿，不得古人形質，無自得其性情也。故欲臨帖，必先使之摹仿數百過，使轉運立筆盡肯，然後可以臨帖。」觀乎二氏之說，可知臨摹之重要矣。

臨摹之種類與方法

宋黃伯思東觀餘論云：「世人多不曉臨摹之別，臨謂以紙在古帖旁，觀其形勢而學之。若臨淵之臨，故謂之臨。摹謂以簿紙覆古帖上，隨其細大而揚之，若摹畫之摹，故謂之摹。臨之與摹，二者迥殊，不可亂也。」是知臨摹一詞，合而言之者也；分而言之，可成四種：臨帖、摹仿、響搨、硬黃是也。更分述之：

第一、臨帖。臨帖即黃伯思所謂「以紙在古帖旁，觀其形勢而學之」。惟「臨書多失古人位置」

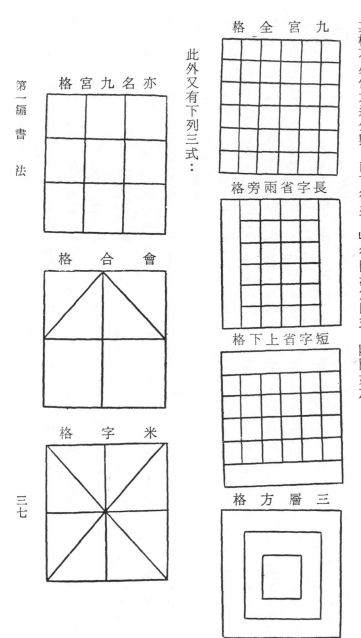

故歐陽詢嘗以尺寸算字，創爲九宮格，以爲移縮古帖之用，其法乃取一正方格紙，中以四線縱橫，分爲九宮格，以範筆畫之部位，清蔣冀又作九宮新式，分爲三十六格，名爲九宮全格。書法正宗云：「臨摹古帖，如字大者，以九宮格作小印蓋之；字小者，以九宮作大字展之。察其屈伸，秋毫勿失；其格不必作六道分數，已可得矣。」後因演爲四式，附圖如左：

九宮全格

長字省兩旁格

短字省上下格

三層方格

此外又有下列三式：

亦名九宮格

會合格

米字格

上列各格之應用，有如目前測繪地圖之經緯線，亦猶繪畫肖像之放大格也，故能不失位置之美耳。康長素云：「學書宜先用九宮格摹之，當長肥加倍，盡其筆勢而縱之；蓋凡書經刻石摹搨，必有瘦損，加倍臨之，乃僅得古人原書之意也。」用九宮格臨帖者，又不可不知也。

包世臣藝舟雙楫論九宮之法尤詳，其言曰：「字有九宮。九宮者，每字爲方格，外界極肥，格內用細畫界一井字，以均布其點畫也。凡字無論疏密斜正，必有精神挽結之處，是爲字之中宮。然中宮有在實畫，有在虛白，必審其字之精神所注，而安置於格內之中宮。然後以其字之頭目手足，分佈於旁之八宮，則隨其長短虛實，而上下左右皆相得矣。每三行相並至九字，又爲大九宮，其中一字即爲中宮，必須統攝上下四旁之八字，而八字皆有拱揖朝向之勢。大小兩中宮，皆得圓滿，即俯仰映帶，奇趣橫生矣。九宮之說，始見於宋，蓋以尺寸算字，專爲移縮古帖而說，不知求條理於本字，故自宋以來書家，未有能合九宮者也。兩晉眞書碑板，不傳於世，余以所見北魏南梁之碑，數十百種，悉心參悟，而得大小兩九宮之法，上推之周秦漢魏兩晉篆分碑板存於世者，則莫不合於此。其爲鍾王專力可知也。世所傳賀捷、黃庭、畫贊、洛神等帖，皆無橫格，然每字布勢，奇縱周緻，實合通篇而爲大九宮，如三代鍾鼎文字，行書如蘭亭、玉潤、白馬、追尋、違遠、吳興、外出等帖，魚龍百變，而按以矩矱，不差累黍，降及唐賢，自知才力不及古人，故行書碑板，皆有橫格，就中九宮之學，徐會稽、李北海、張郎中三家爲尤密，傳書俱在，潛精按驗，信其不謬也。」是就一字之小九宮；演爲九字之大九宮，復由九字之大九宮，演爲通篇之九宮者也。然古人碑板，其無橫格，而能拱揖映帶者，乃布局之工力，非必泥於九宮之說也。

第二、摹仿。摹仿即黃伯思所謂「以薄紙覆古帖上，隨其細大而搨之」也。楊愼丹鉛總錄云：「六朝人尚字學，摹臨特盛，其曰廓塡者，即今之雙鉤；曰影書者，如今之仿本也。」是則摹法又名影書，又名仿本。惟籠紙於法帖之上摹寫，易污法帖；可取古人法帖，用薄紙雙鉤，塡作黑字，裱成影本，以爲摹仿之用。惟雙鉤之法，須墨暈不出字外，或廓其內，或朱其背，（朱背者，以古帖字闊，故朱字之背面，使正面顯露也。）須得肥瘦之本體爲妙。此乃學書之初步，及稍有所成，則可離影而臨帖。

第三、響搨。響搨者，坐暗室中穴牖如盎大，以通其光，懸紙於法書，映照而取之，因法書年久，紙色沈暗，欲其透射畢見，非此不明顯也，此法近世可利用窗上玻璃，先作雙鉤，再行廓塡。惟既有上述之臨摹二法，則不必取此繁瑣，且所謂響搨硬黃，初不過摹法之一種耳。

第四、硬黃。硬黃者，以響搨時紙性暗澀，不易籠摹，乃塗黃蠟於紙上，以熱熨斗勻平之，紙雖稍硬，而瑩澈透明。再以蒙照法書，無不纖毫畢現。此與今世用油紙蠟紙摹書方法相同；然紙質硬滑，終爲書家所忌，初學則可，切不可久。

總上所述臨摹諸法，究以臨帖爲正道，他則無大可取；故前者述之較詳，餘則聊備一說而已。

多臨與專精　臨摹古帖，或主專精一家，或主遍臨古帖，茲將其重要言論，分別介紹如次。

第一，主專精一家者，例如趙松雪蘭亭十三跋云：「昔人得古刻數行，專心而學之，便可名世。」

第二，主多臨古帖者，例如書法律梁筆勢論注載黃庭堅之言曰：「不臨古帖，不知古人一定之法，不遍臨古帖，不知古人無一定之法。」康南海云：「吾聞人能書者，輒言寫歐寫顏，不則言寫某

曾文正公云：「作書者，皆宜專學一家。」又云：「余作字不專學一家，終無所成。」

朝某碑，此眞謬說。今天下人終身學書，而無所成就者，此說誤之也。至寫歐則專寫一本，寫顏亦專

寫一本，欲以終身，此尤謬之尤謬，誤天下之學者在此也。

第三，折衷說，以爲臨摹應先精一家，繼求淹博，例如孫過庭云：「是知偏工易就，盡善難求，

雖學成一家，而變成多體也。」王虛舟云：「習古人書，必先專精一家，至於信手觸筆，無所不似，

然後可兼收並蓄，淹貫衆有，然非淹貫衆有，亦決不能自成一家，若專此一家，到得似來，只爲此家

所蓋，枉費一生氣力。」眞屬一語破的之論。又云：「自運在服古，臨古須有我，兩者合之則雙美，離

之則兩傷。」又云：「孫虔禮云：『學之者尚精，擬之者貴似。』凡臨古人，始必求其似，久久剝

換，遺貌取神，則相契。在牝牡驪黃之外，斯爲神似，宋人謂顏書學褚，顏之與褚絕不相似，此可悟

臨古之妙也。」又云：「凡臨古人，始在能取，繼在能舍，能取易，能舍難，然不能力取，無由得舍。」

凡此皆與俗諺所謂「初學帖，怕不似帖，久學帖，怕似帖。」異曲而同工。至若王氏又云：「臨古須

是無我，一有我，只是己意，必不能與古人相消息。」是亦就初學而言，所謂「初學貴似」是也，與

「臨古須有我」，似相左，而實相通也，蔣仲和書法正宗云：「董文敏云：『書須熟後生』，余謂熟

字人人能解，所謂生者，熟後又臨摹古帖也。熟後生，則入化境，脫落形跡，則有一種超妙氣象。若

未經純熟，漫擬高超，是未學步而先趨，必蹶矣。」亦與王氏之說略同。

臨摹之次第　學書必臨帖，固爲定論，然書有大中小楷，行草隸篆；碑有漢魏隋唐，帖有唐宋元

明；何者當先，何者應後，則又言人人殊。勢難盡述。今擇其要者列舉二例：

第一，元鄭杓曾按分年遞盡之法。作學書次第圖，今改其行款，列舉簡表如下：

書體	大楷	中楷	小楷
主要帖目	中興頌（唐顏真卿書，今存。）	九成宮銘（唐歐陽詢書，今存。）	宣示表　戒略表　力命表（三種均鍾繇書，今存。）
次要帖目	東方朔碑（唐顏真卿書，今存。）　萬安橋記（宋蔡襄書，今存。）	虞恭公碑　姚恭公墓誌（二種均歐陽詢書，今存。）　遺教經（世傳為王羲之書，今存。）	樂毅論　曹娥碑（二種皆王羲之書，今存。）
臨摹年齡	八歲至十歲	十一歲至十三歲	十四歲至十六歲

行書	草書	篆書
蘭亭序（王羲之書，今存之書，今存。）（十七歲至十八歲）	急就草（廿一歲）旭素帖（唐張旭及懷素書，今存。）（廿五歲）	瑯琊台題字（李斯書，今存重摹本。）（十三歲）
聖教序（唐僧懷仁集王羲之書，今存。）陰符經 獻之帖（王獻之書，今存。）	左軍帖（王羲之書，今存。）	嶧山碑（李斯書。）石鼓文（世傳為史籀書。）鍾鼎文。泰山碑（李斯書。）張有書 周伯琦書 蔣冕書
十九歲至二十歲	廿一歲至廿四歲	十五歲

泰山碑銘（十五歲）

鴻都石經

費鳳碑陰

二十五歲

原圖所列自八歲至二十五歲，先後凡十八年；鄭氏注曰：「此圖所限年歲，為中人說耳，若天資

高者，十年功可了衆體。」蓋古人讀書，漢唐以後，寫作並重，士子所求而習之者，亦僅寫字作文而

已；非可以鄭氏圖說，以求於目前之在校學生也。今茲所舉，供學者之參照耳。

第二，康南海廣藝舟雙楫亦曾詳論臨摹之次序，其言曰：「學書必須摹倣，不得古人形質，無自

得性情也。六朝人摹倣已盛，北史趙文深，周文帝令至江陵影覆寺碑，影覆，即唐之響搨也。欲臨

碑，必先摹倣，摹之數百過，使轉行立筆盡肖，而後臨焉。」又云：「能作龍門造像矣，然後學李仲旋

以活其氣；旁及始興王碑，溫泉頌以成其形；進而為皇甫麟、李超、司馬元興、張黑女，以傳其趣；

六十人造像，楊翬，以寓其體，書駿駸乎有所入矣。於是專學張猛龍、賈思伯，得其綿密

奇變之意，至是而習之須極熟，寫之須極多，然後可久而不變也。然後繼之猛龍碑陰、曹子建，以肆

其力，練之弔比干文以蕭其骨；疏之石門銘、鄭文公，以逸其神；潤之梁石闕、瘞鶴銘、敬顯儁，以

豐其肉；；沈之朱君山、龍藏寺、呂望碑，以華其血；古之嵩高、鞠彥雲，以致其樸；雜學諸造像，

以盡其態；然後舉之枳楊府君、爨龍顏、靈廟陰、暉福寺，以造其極；學至於是，其幾於成矣。雖

然，猶未也；上通篆分而知其源，中用隸意以厚其氣，旁涉行草以得其變；下觀諸碑以備其法；流觀

漢瓦晉磚而得其奇；浸而淫之，醞而釀之，神而明之，能如是十年，則可使歐虞抗行，褚薛扶轂，鞭答顏柳，而狎畜蘇黃矣；尚何趙董之足云！」

茲更按其論迭，表列於下：

碑　名	時　代	臨摹次第
李仲璇修孔廟碑	魏碑	上一種為一階段
始興忠武王碑	梁碑	
元葨振興溫泉頌	魏碑	上二種為一階段
皇甫麟墓志	魏碑	
李超墓志銘	魏碑	
司馬元興墓志	魏碑	
張黑女墓志	魏碑	上四種為一階段
六十人造像	魏碑	
楊翬碑	魏碑	上三種為一階段
張猛龍清頌碑	魏碑	

碑名	時代	階段
曹子建碑	魏碑	上二種為一階段
弔殷比干墓文	魏碑	
石門銘	魏碑	上一種為一階段
鄭文公碑	魏碑	上三種為一階段
雲峰石刻四十二種	魏碑	
梁石闕多種	梁碑	
瘞鶴銘	南碑難考時代	上三種為一階段
敬顯儁刹前銘	魏碑	
朱君山墓志	齊碑	
龍藏寺碑	隋碑	上三種為一階段
太公呂望碑	魏碑	
嵩高靈廟碑	魏碑	
鞠彥雲墓志	魏碑	上二種為一階段

南北朝諸造像	南北朝碑	上一種為一階段
枳楊府君碑	晉碑	
爨龍顏碑	宋碑	
靈廟碑陰	魏碑	
鄆福寺碑	魏碑	上四種為一階段（共二十八種）

觀其所列諸碑，十九為魏碑，是知不能不有所偏好也，故學者亦不必過於拘泥；然其師古之意，則為後學所不可不知。康氏有云：「書體既成，欲為行書博其態，則學閣帖，次及宋人書，以山谷為最佳，力肆而能足也。勿頓學蘇米，以陷於偏頗剽佼之惡習，更勿誤學趙董，蕩為軟滑流靡一路；若一入迷津，便墜阿鼻牛犁地獄，無復超度飛昇之日矣。若真書未成，亦勿遽學用筆如飛，習之既慣，則終身不能為真楷也。」凡此均可見康氏教人之意。

碑帖之選擇

康南海最推崇南碑與魏碑，故廣藝舟雙楫云：「古今之書，惟南碑與魏碑可宗。可宗者何？曰有十美：一曰魄力雄強。二曰氣象渾穆。三曰筆法跳越。四曰點畫竣厚。五曰意態奇逸。六日精神飛動。七日興趣酣足。八日骨法洞達。九日結構天成。十日血肉豐美。況摩崖豐碑，皆書丹刻石，典型尚在。北朝墓誌，久藏地下，出土如新，無異真蹟，最為可學。學者得此，可謂五嶽歸來，唐以後書皆丘陵矣。」此與所列帖目，可以互相表裏，不無所偏，正亦相同。

玉燕樓書法對於碑帖之選擇，按照書體，論之頗詳，精審賅備，至爲允當，其言曰：「古文所存於世者，石鼓殘刻而已（忽於鐘鼎。惟李斯嶧山、泰山二碑與稽山頌德碑尚完。許愼所說五百四十部，未見甲骨）爲篆法正體。若唐初碧落碑，詭法變古，不堪臨摹；李陽冰工小篆，其僅存於世九千三百五十三文，爲篆法正體。若唐初碧落碑，詭法變古，不堪臨摹；李陽冰工小篆，其僅存於世者，處州文廟記、黃帝祠字、城隍廟記、李氏三墳記、庶子泉銘，此篆法之可宗者也。

「八分如蔡邕石經、老子銘，魏梁哲受禪表，鍾繇上尊號表，堂邑令費君碑，淳于長夏承碑、華山廟碑，此八分之可宗者也。

「楷書可學者，鍾繇力命、克捷、宣示三帖；右軍樂毅論、東方朔畫贊、黃庭經瘞鶴文、霜寒帖；大令洛神賦。他如曹娥碑，羊叔子遺教經，乃六朝人書，失其姓名者也。瘞鶴銘或以右軍書，或以爲陶弘景書。隋僧智永千文，虞世南孔子廟，顏魯公多寶塔歐陽詢九成宮、化度寺、虞恭公等碑；柳公權陀羅尼金剛經，于敬宗先主碑，李北海嶽麓碑，蔡襄趙孟頫諸帖，蘇軾豐樂記。

「行書可學者，鍾太常丙舍、吳人、嬴頓、雪寒、長霜諸帖，右軍蘭亭、聖教、極寒、毒熱、官奴、快雪、來禽、奉橘，大令歲終、地黃、魏軍、授衣、阿姨、鵝羣、夏日、奉對、思戀、夭寶、吳興、黃門、山陰、月內、尊禮諸帖，謝安八月五日帖，李邕沙羅寺、法華寺、雲麾將軍諸帖，張從申玄靜先生碑，宋元明諸名家傳帖，則不勝指數矣。

「草書之學，宜從張伯英皇象帖入手，則體勢平正，亦易爲力，然後參觀二王以下諸家名蹟，集其大成，斯爲善學。董思白論草書云：『草書以風神爲主』。然風神不易得也。一須人品高，二須師範古，三須綴筆佳，四須險勁，五須高明，六須潤澤，七須向背得宜，八須時出新意，然後疏處鬱風

神，密處見老氣。」

關於選帖，言之最簡，而平易近人者，又有王虛舟之說，其言曰：「正書樂毅爲主，黃庭、內景、洛神佐之；行書蘭亭爲主，聖敎、爭坐佐之；草書十七帖爲主，書譜、絕交佐之。」

總之，臨帖之次序，碑帖之選擇，仁智互見，各有不同，歸納各家學說，寫字宜先習大楷，中楷，再習小楷；眞書已有根基，再習行草，後及隸篆。（亦有主張習字先由小篆入手者。）臨帖宜先學鍾張，次及二王，等而下之，迄於明淸。康長素極卑唐碑，包世臣推崇石如，好惡不同，故難劃一其說也。

第五章　工　具

筆之選擇與應用　古人云：「工欲善其事，必先利其器。」故於說明執筆、運筆、結構、臨摹之後，又須論及「文房四寶」之筆、墨、紙、硯，亦欲借昔賢之名言，使後人有所取法焉。續書譜註云：「或云善書者不擇筆；或云歐虞不擇筆，未可信也。米海嶽云：『筆不如意者，如朽竹篙舟，曲筋捕物。』趙文敏精於用筆，凡所使有宛轉如意者，輒剖之，取其精毫別貯之，每萃三管之精，令工總縛一管，眞草巨細，投之無不可也。」梁任公亦云：「頹筆可以作書，壞筆不可以作書。」是知「善書者不擇筆」，乃無稽之談，不足爲訓。

惟欲知筆之好壞，須知筆之構造，大凡吾人所用之筆，可分紫毫（卽紫兔之背毫）羊毫、鷄毫、狼毫（卽黃鼠狼尾毫）四種。兩毫合用者稱爲兼毫，如七紫三羊卽七成紫毫，三成羊毫之意；鷄狼毫

即雞毫狼毫合用之意。紫毫羊毫其性柔軟；雞毫狼毫，其性剛硬。小楷當用雞毫狼毫，大楷當用紫羊毫。

且筆有四德：尖、圓、齊、健是也。析而言之，即筆毫須尖，筆身須圓，尖毫須齊，眾毫須健，合此四者，方稱好筆。姜堯章續書譜嘗論及筆性，其言可采，若曰：「筆欲鋒長勁而圓，長則含墨，可以運動；勁則剛而有力，圓則妍美。世有三物，用不同而理相似；良弓引之則緩來，舍之則急往，世俗謂之揭箭，好刀按之則曲，舍之則勁直如初，世俗謂之回性…筆鋒亦欲如此，若一引之後，已曲而不復挺矣，又安能如意耶？故長而不勁，不如弗長，勁而不圓，不如弗勁，紙筆墨皆書法之助也。」以弓刀比筆，可謂善喻者矣。

包慎伯亦云：「能手之修筆也，其所去皆毫之曲與扁者，使圓正之毫，獨出鋒到尖，含墨以着紙，故鋒皆勁直，其力能順指以伏紙。俗工意亦如是，而目不精，手不穩，每至去圓正之毫，而扁與曲者，反在所留。曲與扁之毫到尖，則力不足以攝墨，而著紙輒臃腫拳曲；遇弱紙則被裹，遇強紙則被拒。」又云：「劣毫之根未去，選鋒雖健，被劣根間錯，不能明諧周比出力到尖。書道尚頓跌轉換。而頓跌轉換時，指取筆力，當自尖達根，根有病，則尖易於偏縮，則尖必散，是尖被根累也。劣毫尖去根留。則劣毫所佔之地步猶存，佳毫出八時，遇空有以自寬，其形易於偏縮，則力不聚尖，而直者反曲。」此皆當行家言，可助吾人瞭解筆性與製筆之道；能知筆性，始可與言用筆也。

其次，用筆時小楷發筆三分之一，不必全發，用後洗淨，套入筆帽，以免焦乾折毫。中楷發筆二分之一，大楷則須全發。學書者又不可不知。

墨之選擇與應用

東坡用墨如糊云：「須湛湛如小兒眼睛乃佳。古人作書，未有不濃用墨者，晨起即磨墨汁升許，供一日之用。及其用也，則但取墨華，而去其渣滓，所以精彩煥然，經數百年而墨光如漆，餘香不散也。」故康長素云：「墨太漬則散，太爆則枯，東坡論墨，謂如小兒眼睛，每起必研墨一斗，供一日之用。蓋古人用墨必濃厚，觀暉福寺、溫泉頌、定國寺、豐厚無比，所以能致此者，萬毫齊力，而用墨醬濃色深，故能勁然作深碧色也。」王虛舟亦主用濃墨。其言曰：「墨須濃，筆須健，以健筆用濃墨，斯作字有力而氣韻浮動。」

然用墨雖如此，而墨之流品繁雜，最不易選；平日選墨，總以色黑而亮，氣香而重者為佳。要知墨大別為三種，即松煙墨、油煙墨，與近世所用之洋煙墨是也。三者當以松煙墨為最佳，所最不宜用者，為商店出售之墨汁，因寫字忌用宿墨（即隔宿之墨），以其濃則太膠，和水則淡而浸。墨汁為研墨，則乾點筆。太濃則肉滯，太淡則肉薄；然以其淡也寧濃，有力運之，不能滯也。」此論可作為筆墨兩段文字之結語。

康長素又云：「筆墨之交有道，筆之著墨三分，不得深浸至毫弱無力也。乾研墨，則濕點筆，溫研墨，則乾點筆。太濃則肉滯，太淡則肉薄；然以其淡也寧濃，有力運之，不能滯也。」此論可作為筆墨兩段文字之結語。

紙之選擇與應用

目前紙類之繁多，實難縷述，然可總歸之為兩大類，其一為宣紙類，亦可名為滲墨紙類。例如生宣、熟宣、羅地宣、元書紙、毛頭紙、毛邊紙，均屬之。其二為牋紙類，亦可名為托墨紙類。例如牋紙、素牋、冷金牋、礬宣，目前流行之各種洋紙等均屬之。用毛筆寫字，當以用自滲墨紙為佳，硬性紙不特壞筆，且易溜滑，難得筆力。

康長素云：「紙法古人寡論之，然亦須令與筆墨有相宜之性，始為可書。若紙剛則與柔筆，紙柔則用剛筆，兩剛則如以錐畫石，兩柔則如以泥洗泥，既不圓暢，神格亡矣。今人必以羊毫衫能於蠟紙，是必欲制梃以撻秦楚也，豈見其利乎？」此乃剛柔相濟，陰陽配合之道也。

硯之選擇與應用

爾雅釋名曰：硯、研也，研墨使何濡也。」習字忌用墨汁，前已言之，是則學書以磨墨為尚，而硯之選擇，豈可忽乎哉？硯之品類繁多，宋米芾曾撰硯史一卷，所記諸硯，凡廿六種，於端硯，歙硯辯論尤詳，宋高似孫又撰有硯箋四卷，最為淹博，此外又有硯譜一卷（作者不詳），亦多故實。是否知古人對於用硯，講求極精，一為適於應用，亦為珍品之可資玩賞，「花如解語還多事，石不能言最宜人」之意。所謂端硯，乃指廣東高要縣東南斧柯山下之端溪兩岸所產之硯石也。硯譜云：「端溪有斧柯、茶園、將軍池，同在一溪，惟斧柯出者，大不過三四指，最津潤難得，茶園次之，將軍又次之。」即謂此也。清吳蘭修撰有端溪硯史三卷，為談端硯最詳備之作。端硯紫褐色，聲鏗如磬，溫潤如膏，潔瑩如玉，易於發墨，不易滲墨，為硯之最上品；惟得之不易，然亦不必非有端硯始可學書也。歙硯為江西婺源縣歙溪出產之硯，與端硯並稱而稍遜之。宋唐積撰有歙州硯譜一卷，宋無名氏有歙硯說一卷，均論之甚詳。歙硯又有龍尾、羅紋、金星等名。此外。古人或以瓦為硯，或以磚為硯，所謂秦磚漢瓦是也。間亦有泥硯、玉硯，不必一一論述。總之，硯以堅滑細潤為貴。用後即當洗滌，勿存墨垢，致損筆尖。

書法工具，除上所述文房四寶之外，尚有筆架、筆筒、筆洗、筆牀、水盂、紙鎮等六件，合稱為「

文房十寶」。茲亦不復具論。

古賢格言　述書法至此，欲再引古賢格言數則，以作本編之結束。

張懷瓘云：「張伯英臨池學書，池水盡黑。永師登樓不下，四十餘年。以此而言，非一朝一夕所能盡矣。俗云：書無百日工，蓋悠悠之論也。宜白首攻之，豈可百日乎。」

米元章云：「一日不書，便覺思澀，想古人未嘗片時廢書也。」

蘇東坡云：「筆成塚，墨成池，不及羲之即獻之；筆禿萬管，墨磨千硯，不作張芝作索靖。」

翰林粹言云：「胸中有書，下筆自然不俗。坡書云：『退筆如山未足珍，讀書萬卷始通神』，此言良是。」

黃山谷云：「學書須要胸中有道義，又廣之以聖哲之學，書乃可貴，若其靈府無程，使筆墨不減元常逸少，只是俗人耳。」

觀此數語，學者當亦知所勉乎？

第一章　唐虞以前之書學

　　有語言而後有文字，有文字即當有書法，此自然之理也。我國文字，實不能確知其創始之時代，亦難詳其最初之作者。易繫辭傳有云：「上古結繩而治。後世聖人，易之以書契」。而未能指明「易之以書契」之人。直至東漢許愼，始於其說文解字序中云：「黃帝之史倉頡（或作蒼頡，非）。見鳥獸蹏迒之跡。知分理之可相別異也，初造書契」。世本及漢書古今人表亦皆云倉頡爲黃帝史官；而羅泌路史則云：「倉帝史皇氏名頡，姓侯剛是以倉頡爲上古帝皇也。」凡此均不足爲訓，荀子解蔽篇云：「好書者衆矣，而倉頡獨傳者，一也」。謂其爲若干「好書者」之一而已。亦未云其創造文字。以事理推之，文字決非成於一時，亦決非出於一人之手。康有爲廣藝舟雙楫云：「文字之流變，皆因自然，非人造之也」，是言得之。或謂「倉頡」爲史官名，並非人名；乃黃帝時史官始創爲文字也。此亦推斷之詞。或謂伏羲氏畫八卦，乃爲文字之始；然史記封禪書載管仲對桓公之言曰：「古者封泰山禪柔父者七十二家，而夷吾所識者，十有二焉」。韓詩外傳亦云：「孔子升泰山觀易姓而王，可得而數者，七十餘人；不得而數者，萬數也」。是則古之封禪，皆有文字刻石，故管仲孔子得而考之。而七十二家，首爲無懷氏，果如是，則我國之文字，又當創始於伏羲之前矣。故曰不能確知其時代與作者，即以此也。

然以晚近所發現之甲骨文言之，其完整之體例，妥善之結構，娟秀之筆畫，均足證明我國文字，

至商代之時，已臻完美齊備之境，則其來源，必甚古遠。自商至今，且有四千年之歷史矣。

此外，三代以前之文字，所可得而言者，相傳伏羲氏感景龍之瑞，命朱襄氏作龍書。其體乍疏乍

密，形短趣長，極變化之勢。神農見嘉禾穗，命屏封氏作穗書，字脚纍纍若穗垂然者。黃帝見景雲乃

作雲書而頒令。少昊作鸞鳳書，高辛氏作仙人書，帝堯作龜書。鄭樵通志略載倉頡石室記，有二十八

字，在倉頡北海墓中，土人呼爲藏書室。周時尙無人識，至秦李斯時始識八字，曰：「上天作命，皇

辟迭王」。漢叔孫通識十二字云云。凡此皆難稽考，存疑可也。

第二章　三代書學

甲、夏　代

夏禹時代，日臻文明，書學理應日昌；然古代典籍，尙少著錄。陳思書小史稱禹因九牧貢金，鑄

九鼎而象九州，而制爲鐘鼎之書。方圓屈曲，盡態極妍。此殆鐘鼎文之先河。然鼎既不存，書亦不可

考矣。

此外，衡山岣嶁峯有神禹碑，計七十八字，相傳爲夏禹所刻，因治水底績，以其成功，告於神

明者也。然韓退之、劉夢得、朱晦菴、張南軒，咸求之弗得。宋嘉定壬午，何致子得一樵人引達碑

所，已碎，展紙摹之，刻諸夔門觀中，及岳麓書院後石。明嘉靖甲午，長沙守潘鎰，於岳麓榛莽中

得之，因搨以傳。明楊升菴（愼）摹而釋之，其字與大篆異，多不可識。清馮雲鵬金石索尚有「出令

楊升菴金石古文又載廬山紫霄峰石穴中，禹刻凡七十餘字，可辨者「鴻荒漾余乃樺」六字，餘不

蟲子星紀齊春其尚乙巳」十二字，係摹自汝帖，絳帖，字近大篆，惟不知所出。

可識云云。凡此皆可作爲傳疑之資料。

乙、商　代

商代書學，已臻美備，墨池編所載，湯旣放桀，舉天下而讓於瞀光（瞀亦作務）。瞀光者，夏之

隱君子也。不受而遁，隱於清冷之陂，植薤而食，清風時至，見葉交偃，象爲「倒薤書」，以寫紫眞

經三卷。商人宗之，其書端凝峻逸，風格遒勁云云。當不必置信，然商代書學，信而有徵，可得而考

者，厥爲甲骨文字。甲骨文字。古代龜甲獸骨上所刻之文字也。清光緒廿五年發現於河南安陽縣小屯

村之殷虛。甲骨上所刻文字，皆殷人占卜之辭，故又名「卜辭」亦曰「殷墟文字」，「殷墟書契」，

餘「契形文字」等。其後及不斷陸續發現，約十萬片以上。目前存於國立歷史文物美術館者，卽三千

餘片。其字稍類篆籀，而特簡古，峻逸遒勁，則遠過之。清末孫詒讓初釋其文，著有契文舉例。孫氏沒

後，有羅振玉王國維及日本林泰輔，加拿大明義士(Mengies)相繼研究，各有創獲，成書亦多，林氏論

文散見於日本史學雜誌，明義士有殷墟卜辭(Oracle Pccords the Warte of gin)，羅氏著有殷墟書

契前後編，殷商貞卜文字考，及殷墟書契考釋，待問編等書。今人董作賓氏，繼治甲骨之學，著述頗

豐尤多發明。且長於書寫，稱專家焉。董氏對甲骨學之研究，其最有關於書學者，可有二事：

其一。據董氏殷人之書與契，及安陽侯家莊出土之甲骨文字二文所載，從甲骨上字畫之刻漏處，

發現其先書後刻。而刻字則先直後橫；從刻漏之畫，發現朱書與墨書，因得窺見三千年前之眞跡。董

氏據以證明當時書寫之工具亦爲毛筆。日人編印之書道全集附有中國書道史，亦有銅器銘文乃用毛筆

書寫而後刻之說。二者若合符節，自屬可信。則我國筆墨，早應用於三千年之前矣。

其二。董氏據甲骨文字之字體神韻，將殷代書法分爲五期：

第一期，自般庚至武丁，約有百年，書法雄偉，其書家有韋、亘、𠭜、永、賓。

第二期，自祖庚至祖甲，約四十年。書法謹飭，其書家有旅、大、行、即。

第三期，自廩辛至康丁，約十四年，書法頹靡。此期書者，皆未署名。

第四期，自武乙至文丁，約十七年，書法勁峭，其書家有狄。

第五期，自帝乙至帝辛，約八十九年，書法嚴整，其書家有泳、黃。

董氏見甲骨文多，以書法家之眼光，予以分期，實書學史上燦爛之一頁也。

甲骨文字之外，商代鐘鼎文字，亦多見於著錄，惟不如周代之豐富耳。宋薛尚功歷代鐘鼎彝器款

識法帖二十卷，所收雖有夏器二，商器二百零九，周器二百五十三，秦器五，漢器四十二；共五百十

一器，除夏器不可信外，商器亦多爲周器。張掄紹與內府古器評，所載商器七十七，周器九十。他如

張廷濟清儀閣集古款識，陳介祺東武劉氏款識，錢坫十六長樂堂古器款識考，容庚武英殿彝器圖錄

等，所收商器，均寥寥無幾。且未盡有銘，即有銘，亦多僅一二字。總之，商代書學，究應以甲骨文

爲主，而以鐘鼎文字輔之可也。

其次，關於商周兩代之銅器與銘文，分別極難，即屬鑑別名家，亦每感棘手。所可引爲鑑別之標

準者，乃商代帝王之名。例以十干爲號。陳彬龢譯大村西崖著中國美術史云：「庚辛癸子孫舉木田中

非等字，或爲當時帝王之名，或紀年代先後之序；更有立戈、禾黍、矢車、兒龍、虎獸之形，及人之

持戈戟旂刀干等之款識，殆爲商器之特徵」。又云：「銘文中之人名，有祖乙、小乙、武乙、天乙等

字者，亦可斷爲商器」。然紹興內府古器評云：「世人但知十干爲商號，遇款識有十干者，皆歸之

商，誤矣。如周召公尊曰：『王大召公之族，作父乙寶尊彝』。而謂之商器可乎」？故以十干歸商，

亦有例外，鑑定時不可不愼也。

丙、周　代

周代書學大盛，燦然美備，今分三項述之：

第一。鐘鼎。乃刻於鐘鼎彝器上之銘文也。或在器外，或在器內，或在器緣，或在器底，長者達

數百字，如毛公鼎銘文長四百九十七字；散氏盤銘文長三百廿三字，盂鼎銘二百九十字，克鼎銘二百

八十五字，泉公鐘二百五十九字是也。短者或一二字不等。此種文字，亦名曰金文，字皆茂密雄偉，

古樸可愛，允當爲書學之祖。著錄考釋金文之作，宋代獨盛，如歐陽修著集古錄廿卷，呂大臨輯考古

圖十卷。黃伯思博古圖說十卷，王黼輯宣和博古錄卅卷，薛尚功著鐘鼎款識廿卷，董逌著廣川書跋十

卷，趙明誠著金石錄卅卷等是也。所收器銘，周朝獨多。（英曾著宋代著錄金文彙編十二冊，按其時

代先後，字數多少，重予編排；去其複重，考釋文字；復以目今所見拓片校其訛謬。書成未及付梓，

而燬於日寇兵燹。）有清一代，直至今日，此學復興，亦多有專書，如西清古鑑，吳大澂之愙齋集古錄，鄧安之周金文存，阮元之積古齋鐘鼎彝器款識，王國維之國朝金文著錄表，以及近人著述亦多，不復觀縷。

第二。石刻。周代除鐘鼎文字外，尚有石刻，茲將見於著錄者擇要分述之。

穆王刻石 歐陽修集古錄載穆王刻石曰：「吉日癸巳，在今贊皇山上」。惟據穆天子傳，但云登山，不云刻石。趙明誠金石錄亦云：「吉日癸巳」四字世傳周穆王書。

延陵季子墓碑 董逌廣川書跋載有延陵季子墓碑，文曰：「嗚呼！有吳延陵君子之墓」。世傳孔子所書，字大數寸，原碑無存，僅有翻刻。碑在江蘇丹陽。

石鼓文 周代石刻，最可貴者，當推石鼓文。石鼓凡十。徑約三尺餘。石鼓文字，在隋以前未見著錄，自唐韋應物韓愈作石鼓歌以表章之，始顯於世。十鼓初在陝西天興縣，唐遷於鳳翔府夫子廟。其字在籀文與小篆之間，文體爲五代之亂，亡其一鼓。宋自鳳翔遷於東京，金人破宋，輦歸燕京。詩，共四百六十餘字，因石鼓入汴（即東京）之後，以金塡其文，示不復拓；入燕以後，又剔去其金，故字多殘損！關於石鼓之時代及書者：聚訟紛紜，莫衷一是，茲更擇要列舉於左：

（一）以爲周宣王時太史籀作者。有唐張懷瓘竇臮韓愈及宋歐陽修等主之。

（二）以爲周文王之鼓，宣王時始刻者。唐韋應物主之。

（三）以爲周成王時，宋程大昌主之。

（四）以爲秦時物者，宋鄭樵及近人羅振玉馬敍倫主之。

其他關於石鼓文之著錄，如楊愼之石鼓文音釋等，不下十餘家，不遑備述，廣藝舟雙楫稱石鼓文

爲金鈿落地，芝草團雲，不煩整裁，自有奇采，石鼓文實爲中國碑帖中之第一古物，亦書家之第一法

則；然以字體言之，究不若鐘鼎文之宏逸雄偉。

秦詛楚文 計三百四十八字，雖筆勢稍弱，而神韵尚可追踪鐘鼎。據金石索所載，謂當作於惠王

後元十三年，亦可寶也。

第三。籀文：籀文亦稱大篆，相傳爲周宣王時太史籀所作。亦曰籀書。或又合鐘鼎文字名之曰籀

篆，太史籀專攻文字之學，取倉頡古文而異之。圓不必規，方不必矩，著大篆十五篇，張懷瓘分大

篆與籀文爲二，又稱奇字即籀文皆非。王國維謂籀當作讀解，並非人名。總之降至春秋戰國，書不

同文，車不同軌，字體繁與，家殊國異，近代學者多名之爲六國文字。

此外，周代書學雖見於著錄。而不甚可考者，尙多。例如：周媒氏有塡書，其畫重疊，限以十三。

又有塡書，粗橫細竪。又有偃波書，其橫畫之疊，與塡書等，而秀逸波宕，圓而不方。孔子弟子因獲

麟，作麟書，縱橫飛動，章法渾成。周文王史佚創鳥書，又隨武王觀兵孟津，渡河中流，白魚躍於

舟中，因作魚書。嬴虞作虎書，又作鸞篆。宋司馬作轉宿篆，象蓮花未開形，魯秋胡妻，玩蠶而作

雕蠶之書，其體控屈戰筆而成，凡此統謂之奇字可也。

第三章 秦代書學

秦祚雖短，而書學有李斯程邈，自足光耀千古。更分迻之。

第一。秦書八體。自秦統一六國，書同文，車同軌。歸納六國文字，而統一於小篆；所謂罷其不與秦文合者是也。然當時書法，號稱八體：

一曰大篆　即史籀所作書法也。亦稱古文。

二曰小篆　李斯、趙高、胡母敬取大篆增損之，務趨便利，其體精研，點畫不苟，楷隸之祖也。

以上二者，專用於紀銘。

三曰蟲書　即科斗文字。專用於幡信。元吾丘衍曰：「上古無筆墨，以竹挺點漆書竹上，竹硬漆膩，畫不能行，故頭粗尾細。似其形耳」。

四曰刻符　又名隸書，程邈所作，因其文絪縕平滿，用書符節，又呼為繆篆。

五曰摹印　李斯作，世所傳玉筋文是也。此專用之符璽。

六曰署書　其文向背俯仰，互相流盼，凡題額皆用之。

七曰殳書　以誌兵器，其體首尾相環，有若蟠龍。

八曰八分　上谷羽人王次仲以古方廣而少波勢，乃創為八分楷法。八分者，篆文十分中存其八分也。楷法者，以其可為楷模也。

上述八書，除李斯小篆與程邈隸書，為秦代之創制，其他皆取之於古也。

第二，秦代書家。秦代以前之書家，多不可考，有之，亦多涉附會。惟自秦代有信史可考，有法書可見之書家，始有其人，李斯是也。

李斯

上蔡人相秦始皇滅六國，後為趙高所構陷，腰斬咸陽市。精大篆，為小篆書之祖。見於金

石索寰宇訪碑錄等書者，有始皇玉璽，然幾徑瘞刻，相去已遠。繹山碑亦經徐鉉摹刻，已非故物。之

罘、碣石、瑯琊臺、會稽等刻石亦然。其原刻惟泰山石刻可信。明末尚存廿九字，今僅存十字，而完

好者惟八字耳。

此外有史可考，而其法書不可見者，尚有：

程邈　字元岑。下邽人。書斷云：「程邈隸書之祖也。相傳邈善大篆，初爲縣之獄吏，得罪始皇

繫雲陽獄中，覃思十年，損益大小篆方員之筆法，成隸書三千字始皇善之，用爲御史，以其書便於官

獄隸人佐書，故曰隸書」。

趙高　漢書藝文志云：「爰歷六章者，車俯令趙高所作也」。張懷瓘書斷稱其善篆，教始皇少子

胡亥書，書法已無可考矣。

胡母敬　漢書藝文志云：「博學七章者，太史令胡母敬所作也」。

第四章　漢代書學

甲、西　漢

兩漢爲書學之黃金時代，各體皆備，俱臻極軌，後世無以復加，守轍循塗而已，茲就其流變與書

家，先述西漢。

第一，流變，書至漢代，體已屢變，可得而言者，計有七種。吾丘衍學古編字源辨字云：「一曰

科斗書：科斗書者，倉頡觀三才之文，及意度爲之，乃字之祖，即今偏旁是也。畫文像蝦蟆子，形如水蟲，故曰科斗。二曰籀文：「史籀取倉頡形意配合爲之，損益古文，或同或異，加以銛利鉤殺，大篆是也。史籀所作，故曰籀文。三曰小篆：小篆者，李斯省籀文之法，同天下書者；比籀文體十存其八，故小篆謂之八分小篆也，既有小篆，故謂籀文爲大篆云。四曰秦隸：程邈以文牘繁多難用於篆，因減小篆爲便用之法，故不爲體勢，與漢款識篆字相近，便於佐隸，故曰隸書。即秦權秦量上所刻字也。人多不知，亦謂之篆，誤矣。或謂秦未有隸。且疑程邈之說，故詳及之。五曰八分：八分者。漢隸之未有挑法者也。比秦隸則易識，比漢隸則微似篆，若用篆筆，作漢隸書，則得之矣。六曰漢隸：漢隸者，蔡邕石經及漢人碑字是也，此體最爲後出，皆爲挑法，與秦隸同名，而實異其體。七曰款識：款識文者，諸侯本國之文也。古者諸侯書不同文，故形體各異，秦有小篆，始一其法，近世學者，取款識字爲用，一紙之上，齊楚不分，人亦莫曉其謬，今分作外法，故末置之，不欲亂其源流，便可考其先後耳」。所述七體，泰半成於西漢之前，創始於西漢者，八分、漢隸而已。另有急就章或謂爲西漢元帝時史游所作。

　當時金石之流傳於後者，寥寥無幾，所可考見者僅有：

魯孝王刻石　僅存有「五鳳二年魯卅四年六月四日成」十三字。

惠照寺石　金石索載阮元於揚州甘泉山惠照寺亂石中得三石，其一漫滅無字，其一有「中殿第廿」四字，其一有「第百冊」三字，認爲西漢之物。

郟縣石刻　陶宗儀古刻叢鈔，摹刻漢建平郟縣石刻，字闊六七寸，計廿九字，金石索亦認爲西漢

文物，然原石不可得而見矣。

宋尤袤硯北雜記云：「西漢石刻文，自昔好古之士，固嘗博採，竟不之見。聞自新莽惡稱漢德，

凡有石刻，皆令仆而靡之。仍嚴其禁」。不然，何西漢石刻之鮮也？

至於金文，至漢已浸衰歇之勢，無可稱述，見於著錄者，尚有馬宗霍書林藻鑑所舉齊安鑑銘，孝

成鼎銘，元延銅銘。字皆與秦權量同意。其他鐙、壺、刀、鑑等銘，無可取者。

第二，書家。西漢書學，遠不如東漢，故書家亦少。其書法之卓然自成一家，足為後世之模楷

者，實不多覯。據史籍所載，西漢之能書者，亦僅武帝、元帝、蕭何、司馬相如、董仲舒、張敞、孔

安國、李陵、揚雄，諸人而已；然皆為善書，不足以書家稱也。

惟漢書藝文志載急就一篇，注：「元帝時黃門令史游作」。唐張懷瓘書斷亦云：「章草者，漢黃

門令史游所作也。」王愔云：『漢元帝時史游作急就章，解散隸體，兼書之。漢俗簡惰，漸以行』。

實開草書之先河，為西漢在書學史上最放異彩之人物。

乙、東漢

東漢一代，書家輩出，有體皆備，百世宗仰，摩崖豐碑，幾遍天下。亦就其演變與書家，分述如

左：

第一，流變。東漢石刻，不勝枚舉，熹平石經（即三體石經），其最著者也。他如乙瑛碑、石門

頌、孔廟禮器碑、史晨碑、張遷碑等，多為後人所摹寫。除三體石經兼有大篆、小篆、隸書三體外，

其餘皆爲隸書。故書至東漢，大篆小篆已成弩末；惟有隸書，獨步千古；然隸書與八分之同異，衆說

紛紜，茲更詳之：

隸書與八分　隸書與八分之同異，總觀各家主張，可分四派：

隸。後人逐分亦稱隸，分與隸逐混而爲一矣。

（一）主張隸書即八分者，謂小篆亦稱秦分，隸書亦稱漢分。例如歐陽修集古錄，即以八分爲

（二）主張分隸不同，而分在隸前者，例如張懷瓘曰：「八分減小篆之半，隸又減八分之半」。

以及前述吾丘衍之說，是分先於隸矣。

（三）主張隸分不同，而分在隸後者，例如包世臣云：「中郎變隸作八分」。則隸先於分矣。

（四）主張八分原非專名，可以活用者，例如康有爲云：「秦篆變石鼓體而得其八分，（按：故

小篆亦稱秦分）。西漢人變秦篆長體爲扁體，亦得秦之八分（按：故隸書亦稱漢分）。東漢又變西漢

而增挑法，且極扁，又得西漢八分；；（按：即今所謂之漢隸）。正書變東漢隸體而爲方形圓筆，又得

東漢之八分。」

上述四說，以康說較爲合理。總之，篆隸之名，當時並無此稱，書體既異，後人命名以別之耳。

故康有爲云：「古者書但曰文，不止無篆隸之名，即籀名亦不見稱於西漢也。」此說得之。

眞書　亦曰楷書，即今之所謂正書也。吾人今日研究書法，即以眞書爲主，故較任何書體均爲重

要。而眞書之形成，乃在東漢，宣和書譜云：「在漢建初有王次仲者，始以隸字作楷法，所謂楷法

者，今之正書是也。人既便之，世逐行焉……降至三國鍾繇者，乃有賀剋捷表備盡法度，爲正書之

祖」。四體書勢亦稱次仲始作楷法。惟王次仲或云秦時人，或云秦時亦另有王次仲其人，蓋據序仙記

所載「次仲變倉頡書為今隸」之說，似不足為訓。

章草　今稱草書之波磔有隸意者為章草；然昔人對章草一名之解釋有三：

（一）謂章草為西漢黃門令史游所作。張懷瓘書斷即主此說，已於上節述之。

（二）黃伯思東觀餘論云：「凡草書分波磔者名章草，非此者，但謂之草。」猶古隸之生今正書，故章草當在草書先；然本無章名，因漢建初中杜操伯度善此書，帝（按帝即章帝）稱之，故後世目焉」。

（三）淳化秘閣法帖有章草，謂漢章帝作。或謂章帝時杜度善草，帝貴其迹，詔上章表，令作草體，時號以為章帝。故又有以章奏所用之草書為章草者。

按杜度字伯度，原名操，避魏武帝諱改名，章帝時京兆杜陵人。衛恒四體書勢稱章帝時，齊相杜度號善章草，殺字甚安，而書體微瘦。並未謂其創為章草也。故仍以張懷瓘之說為妥，史游創為章草，杜度善其書也。

草書　草書創於何時何人，自古聚訟紛紜，莫衷一是；多以為先有史游之急就草（即章草）。而後演變為草書。至東漢而有草聖張芝；一時並有杜（度）、崔（瑗）、羅（暉）、趙（襲）煽為風氣，盛極一時，並開後世之先河。張彥遠法書要錄載後漢趙壹曰：「夫草書之興也，其於近古乎？上非天象所垂，下非河洛所吐，中非聖人所造，蓋秦之末，刑峻密網，官書煩冗，戰攻並作，軍書交馳，羽檄紛飛，故為隸草，趨急速耳。示簡易之旨，非聖人之業也」。亦差近之。張懷瓘書斷云：「草書者，

　　後漢張伯英所造。伯英名芝。杜度妙於章草，崔瑗、崔實、父子繼能、羅暉、趙襲亦法此藝。芝自

云：上比崔杜不足，下方羅趙有餘。伯英學崔杜之法變成今草……伯英即草書之祖也」。總之，

上述各種字體之變化，乃出於自然，逐漸形成，均難指為某時某人所創造。

　　飛白　書體之中，又有所謂飛白者，據張懷瓘書斷云：「案飛白書者，後漢左中郎將蔡邕所作

也。本是宮殿題署，勢既徑丈，宜輕微不滿，名為飛白」。王僧虔則云：「飛白八分之輕者」。雖有

此說，不言其由。按書斷並謂：「靈帝時，詔邕作聖皇篇，篇成，詣鴻都門。上方修飾鴻都門，邕見

役人以堊帚成字，悅焉，歸而為飛白之書……伯喈即飛白之祖也」。宋黃伯思云：「取其若絲髮

處謂之白，其勢飛舉謂之飛。」明趙宦光云：「白而不飛者似篆，飛而不白者似隸。」按筆畫飛舉而

字畫中空者，即謂之飛白。

　　行書　草書之外，又有行書。張懷瓘書斷云：「行書者，後漢穎川劉德昇所造也。即正書之小

譌，務從簡易，相間流行，故謂之行書」。墨藪亦云：「行書者，正之小譌也」。王僧虔云：「鍾繇謂之行押書」。

書斷又云：「德昇桓靈之時，以造行書創，雖以草創，亦豐贍妍美，風流婉約，獨步當時」。

此外又有所謂「行草」者，草書體勢之稍行者也。翰林粹言云：「行非草非眞，兼眞謂之眞

行；兼草謂之行草」。金石林續論云：「行草如二王帖中稍縱體，孫過庭書譜之類是也」。

　　總之，書學至於東漢，各體俱備；後世各家之變化，乃在書法之神韵用筆，各有不同，初無關於

字體之創制也。

　　第二，書家。東漢書家輩出，多開後世之宗派；惟漢碑書者，多不署名，為可惜耳。茲將當時之

書家之有典籍可考者，簡述於后，其於後世無多影響者，則不述焉。

杜度　章帝時京兆、杜陵人，善章草，前已述之。

王次仲　為楷書之創始人，前已述之。

張芝　字伯英敦煌人。鄭枸衍稱伯英聖於一筆草。以有道徵，不至。善隸行草，又妙於作筆，見蔡邕筆勢，遂作筆心五篇。其草書急就章皆一筆而成，氣派通達，行首之字，往往繼其前行。韋續九品書人論，列其草書為上上品。宣和書譜尚載其草書冠軍帖，章草消息帖。

曹喜　字仲則，扶風平陵人。陳思書小史稱工篆隸，明帝建初中為秘書郎，善懸針垂露之法，後世則之。河洛遺詁云：「小篆為質，垂露為紀。題署五經，印其三史。以為楷則，傳芳千祀」。

蔡邕　字伯喈，陳留圉人，官至左中郎將，封高陽侯，後世因以蔡中郎稱之。書小史稱其博學好著述，能畫、工書。四體書勢云：「邕善篆，采李斯曹喜之法，為古今雜形」。後漢書邕本傳載：熹平四年，邕奏求正定六經文字，靈帝許之。邕乃自書冊於碑，使工鐫刻，立於太學門外，於是後學晚儒，咸取正焉。及碑始立，其觀視及摹寫者，車乘日千餘兩，填塞街陌。此即後世所謂三體石經是也。又創為飛白書，前已述之。關於書學理論，書斷載有邕大篆贊、隸書勢。馮武書法正宗載有書說、筆論、石室神授筆勢等，實我國第一位書法家兼書學理論家。其所傳執筆法。尤為百世不祧之祖。

邕女蔡琰。字文姬。亦善書。

劉德昇　字君嗣，潁川人。為行書之創造者，前已述之。

崔瑗　字子玉。安平人，官至濟北相。書小史稱其善小篆，章草始於杜度，媚趣過之，點畫精微，神變無礙，利金百鍊，美玉天姿，可謂冰寒於水。著有草書勢。

羅暉　字叔景，京兆杜陵人，官羽林監。書小史稱其善草書、著聞三輔。張伯英與同郡太僕朱賜書曰：「上比崔杜不足，下方羅趙有餘。」

趙襲　字元嗣，京兆長安人，官至燉煌太守。書小史稱其與羅暉並以能草書，見重關西。矜巧自與，衆頗惑之。與張伯英素相友善。

第五章　三國書學

三國鼎立，雖不過四十餘年，戎馬倉皇，實無心於藝事；然書法則承漢末洪流，大家輩出，多有可述。比較言之，魏為最盛，吳次之，蜀斯下矣。茲就石刻與書家分述於後：

第一，石刻。據葉昌熾石語所載三國魏碑，計有：

受禪表　相傳為梁鵠書，或云鍾元常筆，康有為以為衛覬書。碑在河南臨潁。

上章號奏　亦相傳為梁鵠書，或云鍾元常筆。

以上二碑　皆黃初元年，魏公卿將軍為其主曹丕受漢禪即皇帝位，所立之碑。

孔羨碑　黃初元年立，張稚圭掘圖經以為梁鵠書。

上述三碑，純為隸書，雖力追東漢，然雄厚之氣漸漸泯矣。

范式碑　式字巨卿，東漢金鄉人，長與張邵為友。碑全名為「盧江太守范式碑」，字作方形，書人不明。碑在山東濟寧。

王基碑　亦稱王基斷碑。此石埋土中數百年，碑之上方為刻字，下部則朱書未曾刻者。或正在刻石之中，忽遭地震而被埋沒歟？其書法與熹平石經同一系統。碑在河南洛陽。

曹真碑　即曹真殘碑。碑在陝西長安。

李苞閣道碑　亦名通閣道碑，或開閣道碑，乃摩崖也。書體非純粹隸書，蓋當時常用之體也。在陝西襃城。魏碑除上列七種之外，見於襃宇訪碑錄者，尚有郙陽殘碑，膠東令王君廟門碑等。

吳碑計有：

天璽紀功碑　亦名天發神讖碑。以方筆作篆，勢險韵厚，雄偉無匹，自成壁壘，曹魏諸碑，當為却步。因碑分三段，亦名三段碑。原置江寧城南，嘉慶十年毀於火。原拓已值數百金，翻刻者多，以北平黃泥牆刻為最精，稱黃泥本，以拓數本即毀，故亦不易得也。

葛祚　僅存碑額，全名為衡陽太守葛祚碑額，純為真書。真書石刻，以此為最古。

禹陵窆石　樂史云：赤烏中刻，然無年月。

蜀無片石，所傳侍中楊公闕，章武石琴題字，吳蕭二將祠堂記等，皆不足信。

第二，書家。亦分魏吳蜀述之。

魏

梁鵠　字孟皇，安定烏氏人，舉孝廉為郎。衛恆四體書勢云：「鵠宜為大字，邯鄲淳宜為小字，

鵠謂淳得次仲法，然鵠之用筆，盡其勢矣」。

洪適隸釋云：「魏隸可珍者四碑，鵠修孔廟碑為之冠」。

邯鄲淳 字子淑潁川昆陽人，官至給事中，書小史稱其志行高潔，才學通敏，書則八體悉工。師於曹喜。尤稽古文大篆八分隸書。

衛覬 字伯儒，謚敬，河東、安邑人，官至侍中。書小史稱其工古文篆隸，草體傷瘦，筆亦絕妙。廣藝舟雙楫云：「敬侯受禪表，鴟視虎顧，雄偉冠時」。

鍾繇 字元常，潁川長社人。舉孝廉為郎，歷官侍中尚書僕射，封東亭武侯；魏國初建，遷相，明帝即位，遷太傅。書小史稱其善書。師曹喜劉德昇蔡邕。書斷云：「其眞書絕妙，乃過於師，剛柔備焉。點畫之間，多有奇趣。可謂幽深無際，古雅有餘，秦漢以來，一人而已」。元常之帖傳於今者，尚有賀捷表，宣和書譜稱其「備盡法度」，為正書之祖」。及宣示表，薦季直表，丙舍帖等。著有用筆法，略謂：「少時隨劉勝往抱犢山學書三年，比還，與邯鄲、韋誕、孫子荊、關枇杷、魏太祖等議用筆，於韋誕坐中見蔡邕筆法，自拊胸盡青，因嘔血，魏太祖以五靈丹活之。苦求邕法，誕不與；及誕死，繇使人發其墓，遂得之。故知多力豐筋者聖，無力無筋者病，一一於其消息而用之，由是更妙」。臨死授其子會曰：「吾精思學書卅年，讀他書未終，盡學其字；與人居，畫地廣數步；臥畫被穿過表，如廁終日忘歸，每見萬類，皆書象之」。繇書點如山頹，滴如雨驟，纖如絲毫，輕如雲霧，去若鳴鳳之遊雲漢，來若遊女之入花林，燦燦分明，遙遙靄矣。

胡昭 字孔明，潁川人，四體書勢云：「昭與鍾繇並師於劉德昇，俱善行書，而胡肥鍾瘦，尺牘之迹，動見楷模」。

中國書學集成

七〇

章誕　字仲將，京兆人，官至侍中。書小史稱其服膺於張芝兼邯鄲淳之法，諸書並善，尤精題署。

吳

皇象　字休明，廣陵江都人，官至侍中，書小史稱其工八分、篆，及章草。書斷云：「象草書入神，八分入妙，小篆入能；章草師杜度，以一形而衆相，萬字皆別；休明章草，雖雲相而形一，萬字皆同；各造其極。八分雖雄逸，力乃均於蔡邕，而婉冶不逮，通議傷於多肉矣」。集慶續志云：「象書獨步漢末，天發神讖碑體兼篆籀，宜居周鼓秦刻之次，魏絲諸書無論也」。廣藝舟雙楫云：「天發神讖碑，奇偉驚世」。宣和書譜云：「今御府所藏，有章草急就章一篇」。

蘇建　江寧府志云：「蘇建書吳後主紀功碑，非篆非隸。最爲奇古」。廣藝舟雙楫稱封禪國山碑，渾勁無倫。

蜀

諸葛亮　字孔明，琅邪陽都人，位至丞相。鄭杓衍極云：「諸葛武鄉其知書之變矣！先主作三鼎，皆篆隸八分書，極其工妙」。書小史稱其篆隸八分，今法帖中有「玄莫大寂，混合陰陽」字殊工。宣和書譜云：「亮善畫，亦喜作草字，雖不以書稱，世得其遺跡，必珍玩之。今御府所藏，有草書遠涉帖」。

張飛　字翼德，涿郡人，累官至車騎將軍。陳繼儒太平清話云：「飛不獨有八分刁斗銘，又有流江縣紀功題名：『漢將軍飛率精卒萬人，大破賊首張郃於八濛，立馬勒銘』廿二字」。楊慎丹鉛總錄

云：「涪陵有張飛刁斗銘，文字甚工，飛所書也。張璮詩云：人間刁斗見銀鈎」。

第六章　兩晉書學

甲、西　晉

第一，石刻。晉代書家鼎盛，惜有立碑之禁，石刻無多，據寰宇訪碑錄所載，計有：

造橋題字　潘宗伯等書，隸書。泰始六年五月刻，與魏刻盪寇將軍李苞開閣道碑相連，拓者常同拓之，蓋摩崖也。在陝西褒城。

孫夫人碑　即任城太守孫夫人碑。隸書。泰始六年十二月刻。碑在山東新泰。

買塚地莂　楊紹行書。永康元年刻。在浙江山陰。

郭巨石室庾其連題名　隸書，永嘉四年三月刻。

寰宇訪碑錄所不載者，尚有：

南鄉太守鄭休碑　眞書，泰始六年刻。

第二，簡牘。晉代簡牘妍麗，片紙流傳，人爭寶之。今墨蹟既不可得，棗木傳刻，失眞已久，且不多覯。今所傳者，尚有：

月儀帖　索靖書。

出師頌　索靖書。

七賢帖　嵇康、王戎、山濤、阮籍、阮咸、劉伶、向秀、竹林七賢所書。書史云：「七賢帖，

太宗知其偽，愛之，以貞觀字印印入御府」。廣川書跋云：「長安李丕緒得晉七賢帖，劉伶書尤怪

詭」。

實亦寥若晨星矣。

第三，書家。

衛瓘　字伯玉，衛覬之子。晉書本傳：「瓘與索靖俱善草書」。書小史稱其嘗云：「我得伯英之

筋，恒得其骨，索靖得其肉」。伯玉探張芝書法，取父（覬）書參之，遂至神妙。章草亦入妙品。

衛恒　字巨山，瓘之子，官至太子黃門侍郎。書斷稱其祖述飛白，造散隸書，開張隸體，微露其

白。拘束於飛白，瀟灑於隸書。又善章草及草書。其古文過於父祖，體含風雅，調合絲桐，探異鉤

深，悠然獨往。博採古人文字，得汲冢古文，恒常玩之。作四體書勢，分論分勢，篆勢、隸勢、草

勢。並造散隸書。又稱其弟宣善篆及草，名亞父兄，弟庭亦工書。子寶字叔寶俱有書名，家風四世不

墜。

索靖　字幼安，燉煌龍勒人，官至征西司馬。書小史謂其為張伯英之離孫，蓋其姊之孫也，故其

書法，實與衛瓘同源。鄭杓衍極云：「靖矜其書名，為銀鉤蠆尾法」，晉斷云：「靖善章草及草書，

出於韋誕，峻險過之，有若山形中裂，水勢懸流，雪嶺孤松，冰河危石，其堅勁則古今不逮」，毌丘

興碑，及寶刻類編所載陳武王碑，皆其遺跡。

乙、東　晉

第一，石刻，晉雖禁碑，然東晉石刻間亦有之：

枳楊府君碑　隆安三年刻。

保母志　王獻之書，興寧三年刻。

爨寶子碑　大亨四年刻，即義熙元年刻。康有爲稱爲古今楷法第一。

孝女曹娥碑　元嘉元年刻。

侯君殘碑　永和己卯刻。

第二，簡牘。晉代書法之爲後世所宗仰，端賴簡牘，而簡牘惟藉縑紙，紙壽又不過千年，不堪歷劫，故流傳亦少，晉初書家，衞索並稱，而同源於張芝，瓘則傳其子恆，恆從妹衞夫人，爲右軍師；書至右軍乃冠絕古今。右軍簡牘之流傳於後者，計有：

蘭亭序　蘭亭序，久稱人間至寶，考證且有專書；若桑世昌蘭亭考十二卷，俞松蘭亭續考二卷，翁方綱蘇米齋蘭亭考八卷，連篇累牘，不厭求詳。惟今所見者皆唐人臨本，已非右軍逸跡。阮元孕經室集云：「其原本無鈎刻存世者，今定武、神龍諸本，皆歐陽率更、褚河南臨搨本耳」。然歐之定武，褚之神龍原刻已不易見矣。淳化閣帖雖稱爲諸帖之祖，然原刻既屬雙鈎上石，且經翻刻，魯魚亥豕，文義且乖。書法當不足道！王澍淳化秘閣法帖考正，論之詳矣。

快雪時晴帖　計有「義之頓首：快雪時晴，佳思安善，未果爲結力，不次，王羲之頓首。山陰張

侯」等廿八字。

奉橘帖　計有「平安修載來十餘人，近集存想。明日當復悉，由同增慨！羲之中冷無賴。尋復日，奉橘三百枚，霜未降，未可多得」。共六十六字，中有五字已不可辨。

上述二帖，墨蹟可見，誠爲希世瓊寶，靈光巍然。此外尙有王獻之二帖今亦可見．

中秋帖　計有「十二月割至否？中秋不復不得，想未復還，慟理爲卽甚省如何？然勝人何慶等大軍」共卅二字。

送梨帖　計有「今送梨三百顆，晚雪，殊不能佳」。十二字。

惟是等墨蹟，後人亦有疑其僞者，然張翼亂眞，右軍幾不能別，買王得羊，當時已有贗鼓，不過流傳有緒，卽僞亦屬晉賢之佳作，可毋疑也。

第三，書家　東晉書家最盛。王謝郗庾四家，簪裘之傳，尤稱美談；擇優迹之。

王導　字茂弘，瑯琊臨沂人，官至丞相。王僧虔云：「導書甚有楷法，師學鍾衞，好愛無厭，喪亂狼狽，猶懷鍾尙書宣示表衣帶過江，後在右軍處借王敬仁，敬仁死；其母見修（敬仁名）平生所愛，遂以入棺，導子、王恬、王洽、王劭、王薈，洽之子王珣、王珉；薈之子王廞；導從父兄王敦，敬從弟正遂、王廙、王曠均以善書見稱。

王羲之　字逸少，王導之從子，官至右軍將軍會稽內史。書小史稱其少有美譽，善書爲古今之冠。草隸八分飛白章行，備精諸體，自成一家之法，千變萬化，得之神力，自非造化發靈，豈能登峯造極。

？其所措意，皆自然萬象，無以加也。郗公求壻，坦腹東牀，足見其器量；蘭亭一序，冠絕古今，乃成其神妙；張彥遠法書要錄載其自

論書，以爲比之鍾張當抗行，或謂過之。對於書法理論，亦極豐贍，多爲後世所宗。如汪挺書法粹

言，載有右軍題衛夫人筆陣圖後，述一波三過折之法，韋續墨藪載其筆勢傳，及筆勢圖：又載其筆陣

圖十二章並序。馮武書法正傳載其述天台紫眞傳授筆法皆書學之金科玉律。右軍長子王玄之，次子王

凝之，及凝之弟徽之、操之、煥之，亦均善書法。

王獻之 字子敬，逸少第七子，官中書令，卒於官，族第眠代居之，故時謂子敬爲大令，眠爲小

令，書小史稱其清峻有美譽，尤善草隸，兼妙丹青。米芾書史云：「大令十二月帖，運筆如火筯畫

灰，連屬無端末，如不經意，所謂一筆書，天下子敬第一帖也。子敬隸、行、草、章草、飛白五體，

俱入神品；八分，入能品」。梁武帝書評云：「王獻之書，絕衆超美，無人可擬，如河朔少年，皆悉

充悅，舉體沓拖，而不可耐」。

謝安 字安石，位至太傅，書斷云：「安學草正於右軍，尤善行善」。孫過庭書譜云：「謝安素

善尺牘，而輕子敬之書，子敬嘗作佳書與之，謂必存錄，安輒題後答之，甚以爲恨」。安之從兄謝

尚，兄謝奕，弟謝萬，亦均善書。

郗鑒 字道徽，高平金鄉人，位至太宰，書斷稱其草書卓絕，古而且勁，其女郗夫人，羲之妻，

亦善書。

郗愔 字方囘，鑒之子，官至司空，書斷云：「愔善衆書，雖齊名庾翼，不可同年，其法遵於衛

氏，尤長於草，濃纖得中，意態無窮，筋骨亦勝，若鴻鵠奮六翮，飄然游乎太虛」。愔之弟郗曇，愔之子郗超、曇之子郗儉之，儉之弟郗恢，亦均以善書稱。

庾亮 字元規。潁川鄢陵人，官至太尉，書小史稱其善行草書。其弟庾懌、庾冰，及其孫庾準，均善書。

庾翼 字雅恭亦亮之弟，官至車騎將軍，荊州刺史，書斷云：「翼善草書隸，名亞右軍，殊爲世重」。述書賦云：「積薪之美，更覽雅恭，名齊逸少，墨妙所宗。」書史云：「見雅恭眞蹟，筆勢細弱，字相連屬」。

除上述王謝郗庾四家之外，東晉尚有一不可不知之書法大家，即衛夫人是也。

衛夫人 名鑠，子茂猗，恒之從妹（一說衛瓘女。恒妹）。李矩妻。書斷云：「隸書尤善。規矩鍾公。碎玉壺之冰，爛瑤台之月；婉然芳樹，穆若清風」。唐人書評稱其書如揷花舞女，低昂美容；王羲之、王獻之書法，皆夫人所傳，固書學史中之重要人物也。著有筆陣圖。述三端之妙，與六藝之奧；於執筆運筆之法，多精當之論。

第七章 南北朝書學

南朝自宋而齊而梁而陳；北朝自魏分爲東魏西魏，而繼之以周齊。二百年間，南北對峙，各自爲政，南朝禁碑，豐碑罕覯，縑素流傳，簡牘爲多；北朝喜佛，懸崖絕壁，造像石刻，千載如新。故南朝之書，多藉帖以傳；北朝之書，則托石而壽。故阮元南北書派論以碑屬北，而帖屬南。其言曰：

「南派江左風流，疏放妍妙，長於啟牘；北派是中原古法，狗謹拙陋，長於碑榜」。然此亦不能一概而論，南朝並非絕無碑榜，北朝當亦間有啟牘也。

再者，晉代之碑，雖已漸由隸書變為楷書，然楷書至南北朝始大盛行，而楷法至南北朝亦已登峰造極，不能再進。故南北朝書學，最為可述。

甲、南　朝

第一，碑刻。南朝禁碑，石刻至少；然簡牘流傳，雙鈎上石，棗木傳刻，面貌全非，安問書法？

故欲探究南朝之書學，仍必於碑刻中求之也。

據寶刻類編所載，梁碑十一：（此後諸朝，碑帖繁多，不再分列，以省篇幅）。檀溪寺禪房碑，許璠書。許長史舊館壇碑、陶宏景書。開禪寺知藏法師碑，蕭挹書。羅浮山銘，蕭世貞書。侍中始興忠武王碑，散騎常侍司空安成康王碑，貝義淵書。慧遠法師碑，張野書。吳延陵季子二碑，王僧恕書。陳碑一，尼慧仙銘，陳景哲書。孫星衍寰宇訪碑錄所載梁碑有八。不同者天監甎文，石井欄題字，吳平忠侯蕭景神道闕。焦山瘞鶴銘四種。南碑雖少，然亦足與北碑相抗衡。又訪碑錄載：宋有爨龍顏碑（在雲南陸梁）劉懷民碑。齊有吳郡造維衞尊佛記。（在浙江會稽）

第二，書家

宋

羊欣　字敬元，泰山南城人，官至中散大夫，義與太守。書斷稱其「師資大令，時亦衆矣，非無

雲塵之遠，如親承妙旨，入於室者，唯獨此公，亦猶顏囘之與夫子，有步驟之近。誠若嚴霜之林，婉

如流風之雪，驚禽走獸，絡繹飛馳，可謂王之蓋臣，朝之元老。」沈約云：「敬元尤善於隸書，子敬

之後，可謂獨步，時人云：『買王得羊，不失所望』今大令書中，風神怯者，往往是羊也。」撰續筆

陣圖一卷，古今能書人名一卷。

齊

薄紹之　字敬叔，丹陽人，官至給事中，書斷稱其與羊欣憲章小王，風格秀異，若干將出匣，光

芒射人；魏武臨戎，縱橫制敵。其行草書，偶儻時越羊欣。

高帝　姓蕭名道成，字紹伯，南蘭陵人，書斷云：「帝善行草，篤好不已，祖述子敬，稍乏筋

骨。嘗與王僧虔賭書，曰：誰爲第一？對曰：臣書，臣中第一；陛下書，帝中第一。帝笑曰：卿可謂

善自爲謀者矣。」

王僧虔　字簡穆，瑯邪臨沂人。齊書本傳云：「僧虔善隸書，宋文帝見其書素扇，歎曰：非

惟迹逾子敬，亦當器雅過之」。書斷云：「祖述小王，尤尙古直，若溪澗含冰，岡巒被雪，雖極清

蕭，而寡於風味。子曰：質勝文則野，此之謂乎」？著有筆意贊。

梁

武帝　姓蕭名衍，字叔達，南蘭陵人，書斷云：「帝好草書，狀貌雖古，但乏於筋骨，無奇姿異

態，稍減於齊高矣」。著有觀鍾繇書法十二意。韋續墨藪並載其書評。

蕭子雲　字景喬，晉陵人，官至侍中，書斷稱其善行草小篆，諸體兼備，特妙飛白，意趣飄然，武帝嘗曰：「獻之白而不飛，卿書則飛而不白，斟酌二者，斯爲盡善。」雲乃參以篆意爲之，雅稱帝意。嘗飛白大書蕭字，李約得之，建一室曰「蕭室。」著有十二法。馮簡緣曰：窺流溯源，則長史之法，大率不外乎子雲十二法；子雲之法，大率不外乎元常意外十二妙，然細玩之，子雲十二法比長史更周密」又著五十二體書一卷。

陶宏景　字通明，丹陽秫陵人，官至諸王府侍讀，自號華陽陶隱居，書斷云：「弘景嘗師鍾王，采其氣骨，時稱與蕭子雲，阮研等各得右軍一體。其眞書勁利，歐虞往往不如。隸行入能」。武帝早歲與之游，即位後，書問不絕，每有大事，輒就諮詢，時人稱爲山中宰相。張彥遠法書要錄載其與梁武帝論書，書凡五通，武帝答四通，皆名言也。

阮研　字文幾，陳留人，官至交州刺史。書斷云：「研善書。其行書出於逸少，精熟尤甚。勢右飛泉交注，奔競不息。時稱與蕭陶等各得右軍之一體，而研筋力最優」。

袁昂　字千里，陳都夏陽人，壯齊爲秘書監，黃門侍郎；入梁官至中書監。書小史云：「昂以孝稱，善書畫」。著有古今書評。

庾元威　字少明，書小史稱其善蟲篆，及雜體書。作論書一篇行於世。述書體計百廿種。

庾肩吾　字順之，自號玄靜先生，新野人，初爲晉安王國常侍，被命與劉孝威等抄選衆籍，號高齋學士。官至度支尚書，書斷稱其才華旣秀，草隸兼善，歷記專精，遍採名法，亦可謂贍聞之士也。著有書品論行世。

篇。

顧野王　字希馮，吳郡人，官至黃門侍郎，書小史稱其蟲篆奇字，無所不通，尤善丹青。著有玉

乙、北　朝

第一，石刻，石刻以北朝為至多，書體亦以北朝為至備，真書至此，盡善盡美，無以復加，凡講學者，舍北碑即無門徑，康有為廣藝舟雙楫舉要者，亦達百六十餘種，而珍貴之墓志，出土日多，尚未能盡舉焉，康氏考其有書人者，列為十家：寇謙之嵩高靈廟碑、蕭顯慶孫秋生造像、朱義章始平公造像、崔浩孝文帝弔比干墓碑、王遠石門銘、鄭道昭雲峯山四十二種、貝義淵始興王碑（此為南碑）、王長儒李仲璇修孔廟碑、穆子容太公呂望碑、釋仙報德像是也。康氏並有詳評。

北碑雖多，但可分為兩種：方筆、圓筆是也。龍門二十品，除法生北海優填王（據校碑隨筆載）係唐刻外，餘皆純為方筆，雄強無匹。鄭道昭雲峯石刻四十餘種，同為圓筆，神韻高古。此外魏孝昌六十人造像、張黑女志、司馬景和妻墓志，兼有啟牘之義，尤為可寶。

第二，書家

北魏

崔浩　字伯淵，清河武城人，官至司徒。廣藝舟雙楫云：「弔比干文瘦硬峻峭，其發源絕遠，字導椎褒斜來，上與中郎分疆而治，必為崔浩書。」又云：「弔比干文，若陽朔之山，以瘦峭甲天下。」

陳

浩世代善書，曾祖父崔悅，祖父崔潛，父崔宏，弟崔簡，俱以書名。

鄭道昭 字僖伯，開封人，包世臣藝舟雙楫云：「鄭文公季子道昭，自稱中岳先生，有雲峯山五言，及題名十餘處，字勢巧妙俊麗。」又云：「其書原本乙瑛，而有海鷗雲鶴之致，及刁惠公碑、鄭文公碑，石峽大字佛經，疑亦為其所書。」

王長儒 任城人。廣藝舟雙楫云：「李仲璇碑，如烏衣弟子神采超俊。」

蕭顯慶 廣藝舟雙楫云：「莊茂則有若孫長樂王太妃侯，溫泉頌。」

其他尚有朱義章、寇謙之等，未盡見於史籍，多借石刻以傳，姓字之外，他不可考，均略。

北齊

顏之推 字介。臨沂人，著顏氏家訓。北齊書本傳云：「之推工尺牘，兼善於文字。」書小史稱其聰穎機悟，博識有才辨，工尺牘。

王遠 畢沅關中金石記云：「遠不以書名，而石門銘超逸可愛。」廣藝舟雙楫列於神品。

北周

趙文深 本名淵。避唐高祖諱，改字德本，南陽宛人，書小史稱其少學楷隸，年十一獻書於魏帝。當時碑榜，惟文深及冀雋而已。

冀雋 字僧雋，太原陽邑人，官至驃騎大將軍，開府儀同三司。北史本傳稱其性沉謹，善隸書，筆勢可觀，雅有鍾王之則。特工模寫。

第八章　隋代書學

康有為廣藝舟雙楫云：「六朝筆法（按書法中所謂六朝，係指晉宋齊梁陳隋）。所以迥絕後世者。

結體之密，用筆之厚，最為顯著。而其筆畫意勢舒長，雖極小字，嚴整之中，無不縱筆勢之宕往。自唐以後，局促褊急，若有不可終日之勢，此真古今人之不相及也。約而論之，自唐為界，唐以前之書密，唐以後之書疏；唐以前之書茂，唐以後之書凋；唐以前之書舒，唐以後之書迫；唐以前之書厚，唐以後之書薄；唐以前之書和，唐以後之書爭，唐以前之書澀，唐以後之書滑；唐以前之書曲，唐以後之書直；唐以前之書縱，唐以後之書斂」。所論甚是，此卑唐篇之所以作也。質而論之，書至隋代，即已漸至末運，氣韻漸弱，章法漸齊整，不復有飛逸雄強之美矣。茲仍就碑帖，書家二項簡述如左：

第一，碑帖。隋碑據寰宇訪碑錄記載計有百種，以造像記為多；廣藝舟雙楫舉其要者，尚有四十餘種，亦不為不多。其最著者，如曹子建碑、龍藏寺碑、修孔子廟碑等，或不失古意，或集前代之大成，有足多者。

第二，書家。隋代祚短，統一南北，不及三十年，故是代書家，實皆南北朝人，或官於隋，或卒於隋；且甚少以書名冠世者，更簡述之。

趙孝逸　湯陰人，官至四門助教。述書賦云：「文深孝逸，獨慕前蹤。至師子敬，如欲登龍。有宋齊之面貌，無孔薄之心胸」。竇蒙注云：「文深師在軍，孝逸效大令，甚有功業。」

丁道護　譙國人，官至襄州祭酒從軍。歐陽修六一題跋云：「啟法寺碑，丁道護所書」。黃伯思

東觀餘論云：「道護不古不今，遒媚有法」。

釋智永　會稽人。馮武書法正傳云：「智永爲羲之七代孫，妙傳家法，爲隋唐書學者宗匠。佳吳

與永欣寺，登樓不下，四十餘年，積年臨書千字文，得八百本，江東諸寺，各施一本。所退筆頭，置

之竹簏，簏受一石餘，而五簏皆滿，取而瘞之，號退筆塚。求書者如市，所居戶限，爲之穿穴，乃用

鐵葉裹之，人謂之「鐵門限」。何紹基東州草堂金石跋云：「智師千字文，筆筆從空中落，從空中往，

雖屋漏痕，猶不足以喻之」。翰林禁經云：「永字八法，自崔張鍾王傳授，所用該於萬字，智永發其

皆趣授虞世南」。

釋智果　會稽人。書斷云：「智果工書銘石，隋煬帝甚善之，其爲瘦健，造次難類，嘗謂智永師

曰：和尚得右軍肉，智果得右軍骨」。著有心成頌一篇行世，述字之間架結構者也。

第九章　唐代書學

馬宗霍書林藻鑑云：「唐代書家之盛，不減於晉，固由接武六朝，家傳世習，自易爲工。而考之

於史，唐之國學凡六，其五曰書學，置書學博士，學書日紙一幅，是以書爲教也。又唐詮選擇人之法

有四，其三曰書，是以書取士也。以書爲教仿於周，以書取士仿於漢，置書博士

仿於晉，至專立書學，實自唐始，宜乎終唐之世，書家輩出矣」。然康有爲廣藝舟雙楫則評之云：「

承陳隋之餘，繼其遺緒之一二，不復能變，幾若算子，截鶴續鳧，整齊過甚。歐虞褚薛，筆法雖未盡

亡，然澆淳散樸，古意已漓，而顏柳迭奏，漸滅盡矣」。唐代書家輩出，書學特盛，固屬事實；而整齊過甚，有類算子不能推陳出新，故亦終難為之解嘲也。

第一，碑帖。唐代石刻流傳，遠較前代為多，寰宇訪碑錄所載，不下三千種，舉其著者，莫如昭陵廿九種。次則翁方綱蘇齋唐碑選，所載有五十種，亦屬精選，然虞世南之孔子廟堂碑，顏師古之慈寺，歐陽詢之化度寺，邕禪師舍利塔銘，九成宮醴泉銘，褚遂良之三藏聖教序。佳搨已不易得矣。他如李邕之端州石室記，氣勢雄厚，唐碑之翹楚也。顏真卿之郭氏家廟碑。中興頌、麻姑仙壇記、柳公權之玄秘塔、陰符經序，則頗失古意，俗氣甚盛，此米元章所以有醜怪惡札之誚也。行書聖教序，蘭亭詩，皆有可觀。

第二，書家。唐代君王，能書者多，上有好者，下必有甚焉者，故書家輩出，論書之作，亦汗牛充棟矣。

太宗　名世民，高祖次子也。書小史稱其聰明英異，有大志，兼資文武，博通羣書，善屬文。工隸書飛白，得二王法。；尤善臨古帖，殆可逼真。貞觀初，銳意臨翫右軍遺迹，人間購募殆盡。著有論書，指意，筆意，論筆法等行世，真書傳世者，晉祠銘，溫泉銘最著。

玄宗　名隆基，睿宗第三子也。書小史稱其好圖書，工八分章草，豐茂英特。親注孝經，並以八分書之，立於國學。天寶中，親譔鶺鴒頌，並行書之。書傳載其紀太山銘，八分書。

歐陽詢　字信本，潭洲臨湘人。歷太子率更令。書斷云：「詢八體盡能，筆力勁險。篆體尤精，飛白冠絕，峻於古人，猶龍爭蛇鬪之象，雲霧輕籠之勢，風旋雷激，操舉若神，真行之書出於大令，

別成一體，森森焉若武庫矛戟，風神嚴於智水，潤色寡於虞世南，其草書迭蕩流通，視之二王，可為

動色；然驚其跳駿。不避危險，傷於清雅之致」。著有書法，八法，付善奴訣各一篇。其法書之留

於今日者有四：一為宗聖觀碑、武德九年書、在陝西盩厔樓觀內。二為皇甫誕碑，貞觀初書，在陝西

西安府學中，三為房玄謙碑，貞觀五年書，在今山東章邱。四為九成宮醴泉銘，貞觀六年書，在陝西

麟游。嘗與虞世南同行，見索靖所書碑，去數步後，復返而觀之，往來數四，乃布席而宿其旁，三宿

始去。嘗見右軍授獻之指歸圖一本，以三百縑購得之，賞玩經月，喜而不寐。

虞世南　字伯施，會稽餘姚人，官至秘書監永興公。書小史稱其性沈靜寡慾，博達古今，善正行

草書。出於大令。太宗稱其有五絕：一曰德行，二曰忠直，三曰博學，四曰文詞，五曰書翰。世南始

學於浮屠智永遂究其法，為世秘受，書斷謂其得大令之宏規，合五行之正色，姿榮秀出，智勇存焉。

著有書旨述。筆髓等篇。法書之存於今者有孔子廟堂碑，武德年間書。在今陝西西安府學內。太宗嘗

命書列女傳，以裝屏風；時適無書，世南乃默誦而書，一字無缺。太宗學隸，師法世南，嘗患戈法難

工；一日書戩字，空其旁，世南取筆填之，以示魏徵曰：「朕學世南書，似其法，卿試覽之。」徵曰：

「天筆所臨，萬象豈能逃形？非臣下所能擬書；惟仰觀聖作，以戩字戈法，最為逼真。」帝深嘆藻

識。世南學書甚勤，夜臥則畫腹作書，晚年尤妙。

褚遂良　字登善，錢唐人，一說河南陽翟人，官至右僕射河南公。書小史稱其博涉文史，工隸楷

書，太宗歎曰：「虞世南死，無與論書者」。魏徵白見遂良，帝令侍書，帝方博購義之故帖，天下爭

獻，然莫能質其真偽，遂良獨論所出，無舛冒者。書斷云：「遂良少則服膺虞監，長則祖述右軍，眞

書甚得媚趣，若瑤台青瑣，窅映春林，美人嬋娟，似不任乎羅綺，鉛華綽約，甚有餘態」。書蹟

有五：一爲房玄齡碑，在今陝西醴泉縣煙霞洞內。二爲伊闕佛龕碑貞觀十五年書，在洛陽龍門賓陽洞

外。三爲順義公碑貞觀廿三年書，在陝西醴泉縣北古村。四爲三藏聖教序碑，永徽四年書，在長安慈

恩寺大雁塔中。五亦爲三藏聖教序碑，龍朔三年書，在陝西同州府學內。

孫過庭　字虔禮，吳郡人，官至率府錄事。書斷云：「草書憲章二王，工於用筆，儁拔剛斷，尚

異好奇，凌越險阻，功用雖少，而天才有餘，眞行之書，亞於草矣。嘗作運筆論，亦得書之旨趣也」。

遺留至今者，僅有草書譜序。宋高宗萬幾之暇，垂情文藝，嘗謂「書譜非特文詞華美，且草法兼

備。」因藏之宮中，手不暫釋。（以上初唐）

張旭　字伯高，蘇州吳郡人，官至率府長史，書小史稱其以善草書得名。亦甚能小楷，自言我

見公主擔夫爭道而得其意；又觀公孫氏舞劍而得其神。性嗜酒，每醉輒草書，揮筆大叫，或以頭搵墨

中而書，既醒自視以爲神異，不可復得，世號張顚著有十二意筆法，永字八法，五蠱軌則等。

賀知章　字季眞，會稽人，官至秘書監，自號四明狂客，書小史稱其善草隸，常與張旭遊於人

間，凡人家廳館，好牆壁，及屏幛，忽忘機興發，筆落數行，如蟲多飛走，雖古之張索不如也，書蹟

有孝經一部，今爲日本內府所珍藏。

李邕　字泰和，揚州江都人，官至北海太守。書小史稱其善行書，以文名天下，時稱李北海，文

章書翰，一時之傑，所書不下八百餘碑，至今猶存尚多。（以上盛唐）

徐浩　字季海，越州張九齡之甥，官至會稽郡公。唐書本傳云「嘗書廿四幅屛，八體皆備。草隸

尤工，世狀其法曰：怒猊抉石，渴驥奔泉」。著有書法論。遺蹟有嵩陽觀記，聖德感應頌，天寶三年書，在河南登封。不空和尚碑，建中二年書，在西安。其子徐璹，亦善眞行書，書法正傳載有東海公璘筆法。

李陽冰　字少溫，趙郡人。官至將作大匠。書小史稱其工於小篆，初師李斯嶧山碑，後見仲尼吳季札墓志變化開闔，龍蛇盤踞，勁利豪爽，風行雨集，文字之本，悉在心胸，自言得篆籀之宗旨，「斯翁之後，直至小生，曹喜蔡邕不足述」。著有翰林密論論述用筆法廿四條。書蹟有李氏三墳記。大曆三年書，在今西安。

張懷瓘　海陵人，爲翰林供奉，右率府兵曹參軍。書小史稱其善眞行書，撰評書藥石論，書斷，書估，書議，玉堂禁經，用筆十法，論執筆法，草書論等皆行於世，爲古今論書之大家。

顏眞卿　字淸臣，臨沂人，秘書監顏師古五世從孫。官至太子太師，封魯國公。平安祿山之亂有功。李希烈反，奉命往說，李脅之使反，不屈，被害。正色立朝，剛而有禮，因死於節義，人尤敬之，故諱其名而稱魯公。幼貧，乏紙筆，就黃土堊墻，以習書法。書小史稱其少勤學，孝敬有文辭，善正行書，結筆濃秀，尤尚字學，可謂書之大雅矣。其書法影響於後世者最深，宋元兩代，習書法者，幾盡臨顏字；迄今仍以顏柳歐趙爲碑帖中之四大家。其書法用蠶頭燕尾，折釵股，屋漏痕等法。其法書之遺留至今者，尚有十四碑。眞書以廓姑仙壇記，東方朔畫讚，及行書爭座位稿最佳。著有筆法十二意行世。

寶泉　字靈長，官至刑部員外郎，書小史稱其詞藻雄贍，草隸精絕，著有述書賦一篇，凡七千六

百四十言。精窮旨要，詳辨秘義，起自上古，迄於並時。其兄蒙，品題糅核，爲之注，書學中之傑構也。（以上中唐）

柳公權：字誠懸，華原人，官至太子少師。爲晚唐傑出之大書家，亦極爲後世所宗仰。與顏魯公伯仲間耳，穆宗會召見謂之曰：「朕嘗於佛寺見卿筆蹟，思之久矣」。卽日拜右拾遺，充翰林侍書學士。穆宗又嘗問公權用筆法，對曰：「用筆在心，心正則筆正」。上改容，知其筆諫也。又嘗時公卿大臣碑誌，不得公權手筆者，人以爲不孝，足見時人之重視。墨池編云：「公權正書及行，皆妙品之最，草不失能；蓋其法出於顏，而加以遒勁豐潤，自名一家」。惟趙崡石墨鐫筆云：「柳書筋骨太露不免支離，宜米南宮之鄙爲惡札，而宣城陳氏之笑其不能用右軍筆也」。筆蹟之存於今者有七：一爲西平郡王李晟碑，太和三年書，在陝西高陵。二爲義陽郡王符璘碑，太和七年書，在陝西富平。三爲馮宿碑，開成二年書，在西安。四爲魏譽先廟碑，大中六年書，在西安。五爲大達法師玄秘塔碑，會昌元年書，在西安。六爲蜀丞相諸葛武侯祠堂記，元和四年書，在成都。七爲邠國公梁守謙功德碑，長慶二年書，在西安。

釋懷素　字藏眞，俗姓錢，長沙人，書小史云：「懷素疏放，不拘細行，頗好筆翰，貧無紙可書，常於故里種芭蕉萬株，以供揮灑，書不足，乃漆一盤書之，又漆一方板，書至再三，盤板皆穿」。宣和書譜云：「評者謂張長史爲顚，懷素爲狂」。素棄筆堆積，埋山下，號曰「退筆塚」。十日九醉，時因謂之「醉仙書」。（以上晚唐）

第十章　五代書學

第一，石刻。葉昌熾石語云：「五季羣雄石刻，流傳之富，首推吳越，南漢次之，西蜀南唐又次之；楚閩諸國，等於自鄶」。可謂具其大略。最著者，厥為後蜀之石經與南唐之刻帖。顧炎武石經考云：「成都記：為蜀孟昶有國，其相毋昭裔刻孝經，論語，爾雅，周易，尚書，周禮，毛詩，儀禮，禮記，左傳凡十餘經於石。石凡千數，盡仍太和舊本，歷八年乃成」。輟耕錄云：「江南李後主命徐鉉以所藏古今法帖入石。石凡千數，此則淳化之前，當為法帖之祖」。是皆大有功於書學者也。

第二，書家。五代祚短，日尋干戈，實無暇於臨池；然諸國君臣，能書者亦不乏人。

南唐元宗　姓李名璟，初名景通，字伯玉。陸游南唐書云：「元帝，後主俱善書法，元宗學羊欣，後主學柳公權，皆得十九」。

南唐後主　名煜，初名從嘉，字重光，元宗第六子。山谷題跋云：「觀江南李主手改表章，筆力不減柳誠懸，乃知今世石刻，曾不得其髣髴」。陶穀清異錄云：「後主善書，作顫筆樛曲之狀，遒勁如寒松霜竹，謂之金錯刀。作大書，不事筆，卷帛書之，皆能如意，世謂撮襟書」。著有書述一篇行世。

徐鉉　字鼎臣，廣陵人，入宋位至散騎常侍。朱長文墨池編云：「徐鉉精於字學，李陽冰之後，篆法中絕，而鉉於危難之間，能存其法。初雖患有骨力歉陽冰，然其精熟奇絕，點畫皆有法。及入朝見嶧山摹本，自謂得師於天人之際，搜求舊迹，焚擲略盡」。書法正傳稱其小篆云：「鉉善小篆，映

日視之，畫之中心，有一縷濃墨，正當其中，至於曲折處，亦當中無有偏側；乃筆鋒直下不側，故鋒常在畫中」。

韋莊　字端已，杜陵人，蜀相。宣和書譜云：「莊在當時，以作字名於世，但今所見者少，觀潛書諸帖有行書法，非潛心於古，而一意文詞翰墨間，未克至此也」。

第十一章　宋代書學

第一，帖學。帖者，摹刻前人墨蹟於石或木之上，然後拓之，名為帖。所謂帖學乃對碑學而言。宋以前有碑無帖；有之，當始自南唐李後主所刻之昇元帖。入宋帖學大盛，太宗留意翰墨，購摹古先帝王名賢墨蹟，淳化中命翰林侍書王著臨搨，以棗木鏤刻，藏於禁中，釐為十卷，是為淳化閣帖，亦被稱為諸帖之祖。惟馬氏書林藻鑑謂閣帖十卷之中，半為二王，其後元祐五年，而大抵為贗鼎。王澍淳化秘閣法帖考證亦謂其雙鉤摹刻，魯魚亥豕，文義且乖，書何足道？

大觀三年，命龍大淵集刻內府所藏真蹟，名為大觀帖；南渡之後，紹興年間，重刻淳化閣帖，名為紹興國子帖；淳熙十三年，覆刻淳化秘閣續帖十卷。此外，尚書郎潘師旦於絳州摹淳化帖並參入別帖，刻為絳帖廿卷；劉丞相在潭州亦摹刻淳化帖而成潭帖十卷。其他如臨江帖，盧陵帖，烏鎮帖，福清帖，澧陽帖，蔡州帖，武陵帖，彭州帖，汝州帖等，多至不可勝數。然輾轉摹刻，失真極矣：帖學大興，書學乃掃地而無餘。故阮元揅經室集云：「唐人書法，多出於隋，隋人書法多出於北魏北齊。不觀魏齊碑石，不見歐褚之所從來，自宋人閣帖盛行，世不知有北朝書法矣」。

第二，干祿。宋代書學之弊，干祿亦一大端。蓋當時科舉取士，學者多趨於干祿之途，力求勻整，天才遂爲所沒，不復能特立獨行矣。米氏書史云：「李宗鍔主文既久，士子始皆學其書，肥扁朴拙，以投其好。宋宣獻公綬作參政，傾朝學之，號曰朝體。韓忠獻公琦好顏書，士俗皆學顏；及蔡襄貴，士庶又皆學之。王荆公安石作相，士俗亦皆學其體。自此古法不講」。世風如是，書學之不足道也，宜矣！

第三，押印。作者在所作之書畫款識下，署名蓋印，謂之押印。此法實始於宋代。蘇東坡、米元章、徽宗、趙子固爲元祖。是亦不可不知。

第四，書家。宋代書學雖衰，而特立獨行之士，亦有可得而言者，其中首推蘇軾，黃庭堅，米芾，蔡襄（或謂蔡乃蔡京，後世惡其爲人，故以襄代之。）四人，號稱蘇黃米蔡四大家，得以雄視一代。茲更分北宋南宋簡略述之：

　　北宋

太宗　名光義，太祖之弟。米芾書史云：「本朝太宗挺生五代文物已盡之間，天縱好古之性，眞造八法，草入三昧，行書無對，飛白入神」。

徽宗　名佶，神宗之子，深通百藝，書畫尤工。鐵圍山叢談云：「裕陵作黃庭堅書體，後自成一法」。陶宗儀書史會要云：「徽宗行草書。筆勢勁逸，初學薛稷，變其法度，自號瘦金書；意度天成，非可以形迹求也」。宣和四年，幸秘書省，御書千字十體書，洛神賦，行草近詩。

蘇軾　字子瞻，洵之子，自號東坡居士。山谷題跋云：「東坡道人少日學蘭亭，故其書姿媚似徐

季海，至於酒酣放浪，意志工拙，字特瘦勁如柳誠懸，中歲喜學顏魯公，楊風子，其合處不減李北海，

至於筆圓而韻勝，兼以文章妙天下，忠義貫日月，本朝善書，自當推公第一；數百年後，必有知余此

論者」。劉熙載書槩云：「東坡詩如華嚴法界，文如萬斛泉源，書亦頗得此意，即行書醉翁記，便

可見之。其正書字間櫛比，近顏書東方畫贊者為多，然未嘗不自出新意也」。一日在學士院閒坐，忽

命左右取紙筆，書「平疇交遠風，良苗亦懷新」兩句，大書、小楷、行、草書，凡七八紙，擲筆太息

曰：「好！好！」其紙散給左右。著有書說及東坡題跋。其書蹟見之於碑者，有元豐元年所書正書表

忠觀記，在浙江錢塘；元祐二年所書正書上清宮碑，在陝西鄠縣。元祐四年所書行書贈李方叔馬卷，

在四川眉縣祠堂。元祐六年所書正書阿育王寺宸奎閣碑，在浙江鄞縣。元祐六年書醉翁亭記，在安徽

滁州。元祐七年書朝州韓文公廟碑，在廣東海陽，宣和三年書眞相院釋迦舍利塔銘，在山東長清。山

谷嘗戲東坡曰：「昔王右軍作字換鵝，近韓宗儒公每得一帖，殿帥姚麟輒許以羊肉數斤換之；若艷其

換羊肉爲可可。」

黃庭堅　字魯直，號涪翁，又號山谷，分寧人，官著作郎，擢起居舍人；紹聖中，知鄂州；徽宗

初，起知太平州。宋史本傳稱其善草書，楷法亦自成一家。書槩云：「山谷論書最重一韻字，蓋俗氣

未盡者，皆不足以言韻也」。廣藝舟雙楫云：「山谷行書，雖昂藏鬱拔，而神閑意濃，入門自媚；若

其筆法瘦勁圓通，則自篆來」。著有書說及山谷題跋，書蹟之見於碑刻者，有元祐六年書廬山七佛

偈，在江西星子。

米芾　字元章，初居太原，後徙襄陽，官至禮部員外郎。宋史本傳稱其妙於翰墨。沈着飛翥；得

王獻之筆意。自謂：「善書者祗能一體，我獨四體兼具」。著有書史、海岳名言、寶章待訪錄、評紙帖、硯史等書。書蹟之見於碑刻者，有熙寧元年所書行書蕪湖縣新學記，在安徽蕪湖縣學，同年又書篆書眞宗御製文宣王贊，在安徽無爲學宮。大觀元年書行書章吉老墓表，亦在無爲學宮。其子米友仁亦善書，號稱小米。元章嘗曰：「王子韶題大隸榜書，雅有古意，與吾兒友仁所作相似。」

蔡襄　字君謨，興化人，官端明殿學士，東坡題跋云：「歐陽文忠公論書云：『蔡君謨獨步當世』。此爲至論。言君謨行書第一，小楷第二，草書第三，就其所長，求其所短，大字爲小疏也。天資既高，輔以篤學，其獨步當世，宜哉」。其草書脫變張芝，張旭之意，而以散筆作書，風雪龍蛇，隨手奔騰，世人稱爲飛草。書蹟之見於碑刻者，有治平三年所書正書晝錦堂記，每字書數字，擇而合之，名百衲本，在河南安陽。元豐七年所書正書蕭公神道碑，在湖南。（按依時代蔡襄應在蘇軾前，以世稱蘇、黃、米、蔡。故列後）。

蔡京　字元長，仙游人，官至司空拜太師。張丑管見云：「宋人書，例稱：蘇黃米蔡者，謂京也。後世惡其爲人，乃斥去之而進君謨書焉。君謨在蘇黃前，不應列元章後，其爲京無疑矣。京筆法姿媚，非君謨可比也」。

南宋

姜夔　字堯章，號白石道人，鄱陽人。書史會要云：「白石書法，迴脫脂粉，一洗塵俗」。著有續書譜一卷，議論精到，用志刻苦，妙入能品。

第十二章　元代書學

元朝入主中原，不及百年，拾克是務，實未遑於教化；故書法家之見稱於後者僅趙子昂一人而已。他如吾丘衍，吳叡，周伯琦，以善篆稱。柯敬仲，倪元鎮，饒介之，張伯雨數子，則皆出於子昂。惟元代論書之著述，則頗豐贍。最著名者有康里巎巎（蒙古人）臨池九生法，吾衍（一作吾丘衍）周蒙石刻釋音，學古編，虞集書評。蘇霖書法鉤玄，劉惟志字學新書。陳繹曾翰林要訣。鄭杓衍極等。

趙孟頫　字子昂，號松雪道人，吳興人，宋宗室，官至翰林學士承旨。元史本傳云：「孟頫篆籀分隸行草書，無不冠絕古今，遂以書名天下」。其字後世稱為趙體，其影響之大，於此可見。葉氏石語云：「有元一代豐碑，皆出其手」。又云：「華亭居竹記，青神山陳氏墓表，超出恆蹊，純乎化境。當為趙書第一，亦為元碑第一」，喜趙書者，於此求之可耳。

第十三章　明代書學

第一，法帖。明朝承宋代之末流，崇尚帖學，天下靡然從風，自唐至此，碑學廢弛久矣！其法帖傳刻之盛，曾不減於唐代，最著者有常惺翻刻淳化閣帖於泉州，日泉州帖，周憲王刻之東書堂帖，文徵明刻之停雲館帖，董其昌刻之戲鴻堂帖，華東沙刻之眞賞齋帖，莫是龍刻之崇蘭館帖，王肯堂刻之鬱岡齋帖，陳眉公刻蘇東坡書為晚堂帖，刻米海岳書為來儀堂帖等，亦云盛矣。惟綜觀二百七十年

間。篆籀八分，已無人講求，擘窠題署，又卑卑不足道，小字則流於干祿，雖工，亦非不朽之業；所侍者，行草精熟，簡牘妍媚耳。

　第二，書家。明初書家，素推三宋。長洲、宋克，南陽、宋廣，浦江、宋璲是也，永樂之世，解縉獨負盛名，弘治以後，祝允明、文徵明、王寵一時併出。晚明書家，則有邢侗，張瑞圖，董其昌，米萬鐘，號稱邢張董米四大家，而以董為最著，更分述之：

宋克　字仲溫。號南宮生，長洲人，明史文苑傳云：「克杜門染翰，日費千紙，遂以書名天下」。

宋廣　字昌裔，南陽人書史會要云：廣草書宗張旭懷素，章草入神」。

宋璲　字仲珩，宋濂之次子，官中書舍人，何喬遠名山藏稱其精篆隸真草，小篆之工，為明朝第一。太祖曰：「小宋字畫遒美，如美女簪花。」

解縉　字大紳，號永水，吉水人，官至交趾參議。名山藏稱其書傲讓相綴，神氣自倍，著有春雨雜述一卷，雜論詩法與書法。文宗召置左右，進侍讀學士，愛其書，至親為持硯。王世貞曰：「縉以狂草名一時，然縱蕩無法，惟正書頗精妍耳。」

祝允明　字希哲，號枝山，長洲人，官至應天府通判。明史文苑傳云：「五歲作徑尺大字，長工書法，名動海內。」

文徵明　初名壁，以字行，更字徵仲，別號衡山先生，長洲人，官至翰林學士。豐坊書訣謂其「書學二王歐虞褚趙，清麗古雅，集名家之長，開元以來，無此筆也」

王寵，字履仁，後字履吉，號宜雅山人，吳人、何良俊四友齋書論云：「衡山之後，書法當以王

宜雅為第一」；其書本於大令，兼之人品高曠，故神韵超逸，迥出諸人之上」。

豐坊　字存禮，後更名道生，字人翁，號南禺外史，官史部主事。詹景鳳書苑補益云：「道生書學極博，五體並能，諸家自魏晉以及國朝，靡不兼通，規矩盡從手出，蓋工於執筆者也；以故其書大有腕力，特神韵稍不足」。書史會要云：「坊草書自晉唐而來，無今人一筆態度，唯喜用枯筆乏風韵耳」。著有書訣傳世。

王世貞　字元美，號鳳洲，又號弇州山人，太倉人，累官至刑部尚書，書史會要云：「世貞書學，雖非當家，而議論翩翩，筆法古雅」。著有：王氏書苑，弇州墨刻跋，三吳楷法跋，藝苑巵言等書。

邢侗　字子愿，臨清人，官至陝西行太僕卿。李日華六研齋筆記云：「先生書法以山陰為宗，唐宋名家，不以屑意，古澹圓渾，上掩鍾索，昭代文祝諸公，無是調度也」。

董其昌　字玄宰，號思白，又號香光，松江華亭人，官至南京禮部尚書太子太保。明史文苑傳云：「其昌書，始以米芾為宗，後自成一家，名聞外國，尺素短札，流布人間，爭購寶之」。廣藝舟雙楫云：「香光雖負盛名，然如休糧道士，神氣寒儉，若遇大將，整軍厲武，壁壘摩天，旌旗變色者，必裹足不敢下山矣」。又云：「香光俊骨逸韵，有足多者，然局促如轅下駒，蹇怯如三日新婦，媚骨以之代統，僅能如晉元宋高之偏安江左，不失故物而已」。馬宗霍書林藻鑑亦謂其書秀色可挹，媚骨難除，有顧眄自喜之樂。無奮發為雄之概。刻有戲鴻堂帖。

張瑞圖　字長公，號二水，晉江人。梁巘評書帖云：「張瑞圖書得執筆法，用力勁健；然一意橫撐，少含蓄靜穆之意，其品不高」。秦祖永桐陰論畫云：「瑞圖書法奇逸，鍾王之外，另闢蹊徑。」

米萬鍾 字友石，關中人，官至太常少卿，書史會要云：「萬鍾行草得南宮家法，與華亭董太史齊名，時有南董北米之譽。尤善署書，擅名四十年，書蹟遍天下」。

此外，明代書家，如黃道周，王鐸亦極擅書名。

第十四章 清代書學

第一，帖學。廣藝舟雙楫云：「國朝書法，凡有四變：康雍之世，專仿香光；乾隆之代，競講子昂；率更貴盛於嘉道之間；北碑萌芽於咸同之際」，蓋是代書學，仍承明代帖學之末流，康熙重董，乾隆尊趙，皆帖學也。所刻法帖，亦殊不少，有康熙之懋勤堂帖、乾隆之三希堂帖、成親王之詒晉齋帖、梁蕉林之秋碧堂帖、笪重光之東書堂帖等，亦不勝枚舉。

第二，碑學。自宋代帖學盛行，歷經元明，書學衰靡，碑學幾絕；及至咸同之後，包世臣鼓吹於前，康有爲繼武於後，於是碑學又呈復興之狀，康氏云：「國朝帖學薈萃於得天石庵，然已遠遜明人，況其他乎？」夫物極必反，帖學之衰已極，碑學中興，實亦勢所必然。總之，清代書學，當以咸豐爲界，咸豐以前爲帖學時期，咸豐以後爲碑學時期。

第三，甲骨學。自光緒廿五年，發現甲骨文字於河南安陽；孫詒讓初釋其文，羅振玉王國維發揚於後，誠爲有清一代獨有之新學；生於今之世，獲觀數千年前之書跡，幸何如也？

第四，著述。書學之著述，未有盛於清朝者也。若包世臣之藝舟雙楫，康有爲之廣藝舟雙楫，連篇累牘，評論之詳，前賢所無。他如萬壽祺之墨論，墨表，王澍之法帖考正，虛舟題跋，蔣和之書法

正宗，梁巘之評書帖，程瑤田之隸記，書勢，孫星衍寰宇訪碑錄，趙之謙補寰宇訪碑錄，馮武書法正

傳，阮元南北書派論等。皆書學中之重要蔘考資料，其他書目繁多，不及備載，容分附於書家。

第五，書家。清朝距今最近，典章文物，尚在人間，書家遺蹟，自亦繁多；況清朝為書學復興時

代，人才輩出，光明燦爛，無怪其書家之多，實難更僕數矣。茲擇其要者，簡述於後：

高宗　即乾隆帝，名弘曆。馬宗霍霋嶽樓筆談云：「高宗席父祖之餘烈。天下晏安，因而栖情翰

墨。縱意游覽，每至一處，必作詩紀勝，御書刻石，其書圓潤秀發，仿松雪；惟千字一律，略無變

化，雖饒承平之象，終少雄武之風。」

成親王　名永瑆。嘯亭雜錄云：「成親王善書法，幼時握筆，即波磔成文，少年工趙文敏。又嘗

見康熙時內監言其少時，猶及見董文敦用筆。惟以前三指握管，懸腕書之，故王推廣其語，作撥鐙法

談，論書法具備，名重一時。士大夫得片紙隻字，重若珍寶，論者謂國朝自王若霖下，一人而已」。

（以上帝王）

姜宸英　字西溟，號湛園，慈溪人。乃一代名士，聖祖嘗目宸英與朱彝尊嚴繩孫為江南三布衣。

大瓠偶筆云：「西溟少時學董書，有書名；至戊辰後方用第四指學晉人書，丁丑後方用大拇指，專工

小楷，是時年已七十矣。使其少時即知筆法，力學至老，豈非豐考功後一人哉」？著有湛園題跋。

張照　字得天，號涇南，又號天瓶居士。華亭人，官至刑部尚書，梁巘評書帖云：「得天書，早

年學董，中晚年學米，遂成一代大家」，著有天瓶齋書畫跋，並刻有天瓶齋帖。

劉墉　字崇如，號石庵，諸城人，官至東閣大學士，卒諡文清。清稗類鈔云：「文清書法，論者

比之黃鍾大呂之音，清廟明堂之器，推爲一代書家之冠」。廣藝舟雙楫云：「石庵出於董，然力厚思

沈，筋搖脈聚，近世行草書作渾厚一路。未有能出石庵之範圍者，吾故謂石庵集帖學之大成也」。刻

有清愛堂帖。

姚鼐　字姬傳，其齋名惜抱軒，學者稱惜抱先生，桐城人。藝舟雙楫云：「惜抱晚而工書，專精

大令，爲方寸行草，宕逸而不空怯，時出華亭之外；其半寸以內皆眞書，潔淨而能恣肆，多所自得。」

翁方綱　字正三，號覃谿，晚號蘇齋，宛平人，官至內閣學士，藝舟雙楫云：「宛平書只是工匠

之精細者耳！於碑帖無不徧搜默識，下筆必具有體勢，而筆法無聞，不止無一筆是自己已也」。著有

兩漢金石略，漢石經殘字考，焦山鼎銘考，蘇齋題跋等書。（以上諸人，均爲帖學大家）

鄭燮　字克柔，號板橋，興化人，乾隆進士，官知縣，清史列傳稱其善詩，工書畫，人以三絕稱

之。國朝先正事略云：「變書法以隸楷行三體相參，古秀獨絕」。廣藝舟雙楫云：「乾隆之世，已厭

舊學，冬心板橋，參用隸筆，然失則怪，此欲變而不知變者」。其書自成一派。

錢灃　字東注，號南園，昆明人，乾隆進士，官御史。時和坤用事。禮疏摘其奸，直聲震天下。

曾熙南園大楷冊跋云：「南園先生崛起邊疆，獨入魯公堂奧，猶孔得孟，斯道以昌；先生正直不阿，

海內欽仰，學其書倘並學其人，則書雖藝事，可進於道矣」。

翁同龢　字叔平，號松禪，晚號瓶庵居士，常熟人，咸豐丙辰狀元，官至大學士，穆宗，德宗兩

朝，皆恒弘德殿爲師傅。霋嶽樓筆談云：「松禪早歲由思白以窺襄陽，中年由南園以窺魯公，歸田以

後，縱意所適，不受羈縛，亦時採北碑之筆，遂自成家，然氣息浮厚，堂宇寬博，要以得魯公者爲

多。偶作八分，雖未入古，亦能遠俗」。（以上錢翁二人，均為顏派）

鄧石如　初名琰，避仁宗諱以字行，更字頑伯，號完白山人，又號笈遊道人，懷寧人。藝舟雙楫載有完白山人傳，文長不及備載，其生平用力於篆隸最深，其真書全法六朝碑。包康論書，俱首推石如，以為各體兼善，千年來來無與比者。

包世臣　字慎伯，號倦翁，涇縣人，嘉慶舉人，官新淦知縣。何紹基跋張黑女誌云：「包慎翁之寫北碑，蓋先於我廿年。功力既深，書名甚重於江南，從學者，相矜以包派。余以橫平豎直四字繩之，知其於北碑，未為得髓也」。著有藝舟雙楫。

何紹基　字子貞，號東洲，一號蝯叟，道州人，道光進士，官編修，竇嶽樓筆談云：「道州早歲楷書宗蘭台道因碑，行書宗魯公爭坐位帖，駿發雄強，微少涵渟，中年極意北碑，尤得力於黑女志，遂臻沈著之境。晚喜分篆，周金漢石，無不臨模，融入行楷，乃自成家」。著有東洲草堂金石跋。

張裕釗　字廉卿，武昌人。道光舉人，官內閣中書，廣藝舟雙楫云：「其書高中渾穆，點畫轉折，皆絕痕迹，而得態逋峭特甚。其神韻皆晉宋人得意處，眞能甄晉陶魏，孕宋梁而育齊隋，千年以來無與比！其在國朝，譬之東原之經學，稚威之駢文，定庵之散文，皆特立獨出者也。吾得其書，審其落墨運筆，中筆必折，外墨必連，轉必提頓，以方為圓；落必含蓄，以圓為方，故為銳筆而實留，故為漲墨而實潔，乃大悟筆法一。

趙之謙　字撝叔，號益甫，又號梅庵，更號悲盦，晚號無悶，會稽人，咸豐舉人，官南城知縣。廣藝舟雙楫云：「撝叔學北碑，亦自成家，但氣體靡弱」。著有補寰宇訪碑錄，六朝別字記。

康有爲　原名祖詒，字廣夏，又字長素，號更生，別署西樵山人，南海人。廣藝舟雙楫自述云：「吾執筆用九江先生法，爲黎謝之正傳，臨碑用包愼伯法」。好作擘窠大字，以示意量寬博，於書最推崇鄧石如，張裕釗，故作書時，參有二人筆意。（上述諸人，自鄧石如以下，皆碑學大家）。

第一章　分品評書

淵源　書法為我國美術之一種，一切美術，既有創作，必有批評；創作為批評之依據，批評為創

作之指導，書法亦然。故歷代書法品藻，實亦美不勝收，所謂王逸少如龍跳天門，虎臥鳳闕，柳公權

如深山得道，修煉已成；蔡君謨如妙齡少女，體態嬌嬈，行步緩慢，多飾鉛華；顏魯公如項羽按劍，

樊噲排突，硬弩欲張，鐵柱將立；米南宮之剛健婀娜，趙松雪之圓熟輕勻。諸如此類，言雖簡而神維

肖，個性氣宇，概可想見。然歷代評書者，所見不同，立論各異，或以藻繪，或以品分，或按體而評

得失，或因人，因時，因碑，因帖而論長短，紛然雜陳，各有孤詣，茲特分而述之，使學者引為準

則，知所去取，庶可養成欣賞之能力，不至以蜂腰為燕瘦，以墨豬為環肥也。

源乎書法之品藻，實肇始於梁武帝，著有書評，其次蕭繪亦撰書評；庾肩吾著有書品，始以九

品論書，唐李嗣真又有讀書品，分神妙精能之四科，張懷瓘著有書斷，分神，妙，能三品，（庾李張

合稱品藻三大家）宋朱長文又有讀書斷；各有專書，不及備戰。然竇臯述書賦曾評之曰：「藻鑒則梁

高祖巧而未博，邵陵王（蕭綸）博而未至，庾中庶（肩吾）失品格拘於文華，博吾兵（昭）比亡年廣

於職位（著書法目錄），各錄編於司馬（隋蜀王府司馬姚最撰名書錄），善狀集於散騎，（右散騎常

侍姚思廉集善書人名狀），李亞相（右御史大夫李嗣真）著藻飾之繁，張兵曹（率府兵曹鄂州長史張

懷麓）擅習玩之利，考數公之著稱，多博約而位記。」亦以數公之評，乃瑕瑜互見。

項穆品格

項穆明秀水項子京之子也，字德純。家藏書畫，甲於一時，至今論眞蹟者，尚以項氏之印記以別眞偽。著有《書法雅言》，有品格一篇，就書而分論其等，其言曰：「夫質分高下，未必皆妙攸歸；功有淺深，詎能美善咸盡？因人而各造其成，分書法爲五等。一曰正宗，二曰大家，三曰名家，四曰正源，五曰傍流；並列精鑒，優劣定矣。會古通今，不激不厲，規矩諧練，骨態清和，衆體兼能，天然逸出，巍然端雅，奕矣奇解，此謂大成已集，妙入時中，繼往開來，永垂模軌，一之正宗也。篆隷章草，種種皆知，執使轉用，優優合度，數點衆畫，形質頓殊，字終篇，勢態迴別，脫胎易骨，變相改觀，猶之世祿巨室，万寶盈藏，時出具陳，煥驚神目，二之大家也。眞行諸體，彼劣此優，速勁遲工，淸秀豐麗，或鼓骨格，或炫標姿，意氣不同，性眞悉露，譬之醫卜相術，聲譽廣馳，本色偏工，藝成獨步，三之名家也。溫而未厲，恭而少安，威而寡夷，淸而歉潤，屈伸背向，儼具儀刑，揮洒弛張，恪遵典則，猶之淸白舊家，循良子弟，未弘新業，不墜先聲，四之正源也。縱放悍怒，賈巧露鋒，標置狂顚，恣來肆往，引倫蛇挂，頓擬蠢蹲，或枯瘦而巉巖，或濃肥而泛濫，譬之異卉奇珍，驚時駭俗，山雉片翰如鳳，海鯨一鬣似龍也，斯謂旁流，其居五焉。夫正宗尚矣，大家其博，名家其專乎？正源其謹，傍流其肆乎？欲其博也先專，與其肆也寧謹；由謹而專，自專而博，規矩通審，志氣和平，寢食不忘，心手無厭，雖未必妙入正宗，端越乎名家之列矣。」項氏五等之說，即以五品論書也。

包世臣清朝書品

《藝舟雙楫》亦有五品之分法，名曰：神品、妙品、能品、逸品、佳品，以此五品

分評有清一代之書法名家。愼伯對此五品之解釋云：「平和簡靜，遒麗天成，曰神品；醞釀無迹，橫直相安，曰妙品，逐迹窮源，思力交至，不謬風雅曰逸品；墨守迹象，雅有門庭，曰佳品。」自注又云：「妙品以降，各分上下，共爲九等。」分列神品一人，鄧石如隸及篆書。妙品上一人，鄧石如分及眞書。妙品下二人：劉墉小眞書，姚鼐行草書等。能品上七人：釋邱山眞及行書等。能品下廿二人：沈荃眞書等。佳品上廿三人：王鐸草書等。佳品下十人：鄭來行書等。逸品上十五人：顧炎武正書等。逸品下十六人：王時敏行及分書等。然亦仁智自見，殊難作爲定評。

康有爲碑品　南海康氏最崇南北朝碑，後以神妙高精逸能六品第而引之，其言曰：「昔賢評書，亦多失當；後世品藻，祇紓己懷；輕重等差，豈能免戾？夫書道有天然，有工夫，二者兼美，斯爲冠冕，自餘偏至，亦是稱賢。……今取南北朝碑，爲之品列：

神　品：龍顏碑，靈廟碑陰，石門銘。

妙品上：鄭文公四十二種，暉福寺，梁石闕。

妙品下：枳陽府君碑，梁綿州造像，座鶴銘等八碑。

高品上：谷朗碑，葛祚碑額，弔比干文，嵩高靈廟碑。

高品下：鞠彥雲墓志等八碑。

精品上：張孟龍清德頌。李超墓志，楊翬碑等七碑。

精品下：張墨女碑，刁遵志等九碑。

逸品上：米君山墓志，敬顯儁刹前銘，李仲璇修孔子廟碑。

逸品下：武平五等靈塔銘等五碑。

能品上：長樂王造像，曹子建碑，楊大眼造像等十二碑。

能品下：魏靈藏造像等十五碑。

按以品第論書，似評書之正軌，故於本篇先予序列；然品第標準，殊難確定，康氏謂「昔賢評書，亦多失當，後世品藻，祗紓己懷。」康氏本人，又豈能逃此譏評哉？故於分品論書之文獻，例述如上，不欲多所徵引矣。

第二章　分體評書

張懷瓘十體書斷　分體評書之名論，當肇始於衞恆四體書勢，分爲分勢第一，篆勢第二，隸勢第三，草書勢第四，然多述字體之變遷，已於書史編中略予叙述；甚少優劣之品評，更以其文繁而姑從略諸。其次，分體評書者，允推張懷瓘之十體書斷，引述如左：

古文者，黃帝史官倉頡所造也。……嬴氏之代，法務經捷，隸書是興，古文始絕。漢魯恭王壞孔子舊宅。得尚書論語孝經，皆蝌蚪文字，又河內女子壞老君屋，得古文秦誓二篇，蝌蚪書，即古文別名，倉頡即古文之祖也。

大篆者，周宣王太史籀所作也，始變古文爲大篆。篆者，傳也，傳其物理，施之無窮。秦焚詩書，惟易與大篆十五篇獨存，史籀即大篆之祖也。

籀文者，亦周太史籀所作也。與古文大篆小異，後人以其名稱書，謂之籀。相傳周時史官，以此

教學童，今所傳周宣王石鼓文，是其遺法。史籀乃籀文之祖也。

小篆者，秦丞相李斯所作。斯妙於篆法，乃增損史籀大篆而為小篆;；亦曰秦篆，書如鐵石，字若飛動，作楷隸之祖，為不易之法。凡銘題鐘鼎，及作符璽，至今用焉，謂之石筋篆。李斯即小篆之祖也。

八分者，秦羽人上谷王次仲所作。以古書字形少波勢，乃作八分楷法，其後宜官梁鵠蔡邕善之。王次仲即八分之祖也。

隸書者，秦下邽人程邈所造也。邈字元岑，始為縣令，得罪始皇，幽繫雲陽獄中，覃思十載，增損大小篆方圓而為隸書三千字，奏之始皇，始皇善之，用為御史，以奏事繁多，篆字難成，乃用隸字，以為隸人佐書，故曰隸書。按八分已減小篆之半，實小篆之捷，隸又減八分之半，亦八分之捷。程邈即隸書之祖也。

章草者，漢黃門令史游所作。王愔云：『漢元帝時，史游作急就草，解散隸體，粗書之，存字之梗概，損隸之規矩，縱任奔逸，赴速急就，因草創之義。』懷瓘按，章草之書，字字區別，章草即隸書之捷。草又章草之捷，按杜度在史游後一百餘年，則解散隸體，明是史游創焉，史游即章草之祖也。

行書者，後漢潁川劉德昇所造也。即正書之小偽，務從簡易，相間流行，故謂之行書。劉德昇即行書之祖也。

飛白者，後漢左中郎將蔡邕所作，靈帝時詔邕作聖皇篇，篇成，詣鴻都門，上方修飾鴻都門，邕見役人以堊帚成字，悅焉，歸而為飛白之書，雖創法於八分，實窮微於小篆，漢末魏初，並以題署宮

闕。……伯喈即飛白之祖也。

　草書者，後漢張伯英名芝，杜度妙於章草，崔瑗崔實父子繼能，羅暉趙襲亦法此藝。襲與芝善，芝自云：上比崔杜不足，下方羅趙有餘。伯英學崔杜之法，變成今草。字之體勢，一筆而成，偶有不連，而血脈不斷；及其連者，氣候通其隔行。子敬深明其旨，故行首之字，往往繼前行之末，世稱一筆書者，起自張伯英，即此也。伯英即草書之祖也。」

　按書斷之說，仍係詳各體之原委，少品評之意趣；且多因襲舊說，不盡可信；例如所述文字之原始，古文之解釋，多為今人所已知之誤謬，已於書史篇中論之，茲不贅縷。且對真書之原始，竟付闕如，亦智者之一失也。

虞永興筆髓

　虞世南著有筆髓一篇，亦分體評書之類也。茲引述其釋真、釋行、釋草三節如次：

　釋真　筆長不過六寸，捉管不過三寸，一真、二行、三草，指實掌虛。……拂掠輕重，若浮雲蔽青天，波擊平均，如微風搖碧海；氣如奔馬，亦如朵鉤；輕重出乎心，而妙用應乎手。然則體約八分，勢同章草，而各有所趣；無問巨細，皆虛散其筆，鋒圓毫蕋，按轉易也。

　釋行　行書之體，略同於真；至於頓挫磅礴，若猿獸搏噬，進退鉤拒，若秋鷹迅擊；故覆筆搶毫，乃接鋒而直引其腕，則內旋外拓，而環轉紓結也。旋毫不絕，內轉鋒也。加以筆掉聯毫，若惡玉瑕，自然之理也。亦如長空遊絲，容曳而來往；又似蟲網絡壁，勁實而後虛。右軍云：遊絲斷而能續，皆契天真，同於輪扁。又云：每作點畫，皆懸管掉之，令其鋒開，自然勁健矣。

釋草　草則縱心奔放，覆腕轉蹬，懸管叢鈎，柔毛外拓；右爲外左爲內，內轉藏鋒，既如舞袖揮挑而縈紆，又如垂籐樛盤而繚繞。蹙旋轉鋒，如騰猿過樹，躍鯉透泉，輕兵逐虜，烈火燎原；或氣雄不可抑，或勢逸不可止，縱狂逸放，不違筆意也。」此論頗能得眞行草書之妙，傳眞行草書之神者也。唯以時代言之，筆髓乃在�915斷之前。今以行文方便，姑置於後。

王澍論書賸語　虛舟論書，多有可採，其分體論書各條，亦多精到語，茲擇要節錄如左：

一、篆書

王虛舟云：「篆須圓中規，方中矩，直中繩。」

又云：「篆書用筆須如綿裹鐵，行筆須如蠶吐絲。」

又云：「篆書有三要：一曰圓，二曰瘦，三曰參差。圓乃勁，瘦乃腴，參差乃整齊，三者失其一，奴書耳。」

又云：「陽冰篆法，直接斯喜，以其圓且勁也。筆不折不圓，神不清不勁，而出之虛和。不使脈與血作，然後能離方遁圓，各盡變化；一用智巧，以我意消息之，卽安排有跡，而字如算子矣。有明一代，解此語者絕少，所以篆法無一可觀。」

二、隸書

王虛舟云：「漢唐隸法，體貌不同，要皆以沈勁爲本；唯沈勁斯健古，爲不失爲漢人遺意，結體弗論也。不能沈勁，無論爲漢爲唐都是外道。」

又云：「吾衍卅五舉云：『隸書須是方勁古拙，斬釘截鐵，挑拔平硬，如折刀頭，方是漢隸。』

今作者不得古人之意，但以弱毫描取舊碑斷闕形狀，便交相驚詫，以爲伯喈復生，豈不可笑？」

又云：「隸出於篆，然漢人隸法，變化不同，有含篆者，乃爲正則，林罕言非究於篆，無由得

隸，此不刋之論也。」

三、楷書

王虛舟云：「晉唐小楷，經宋元來，千臨百摹，不惟妙處全無，並其形狀已失；惟唐人碑刻，雖

經剝食，而其存者去真跡僅隔一紙，猶可見古人妙處，從此學之，上可追蹤魏晉，下亦不失宋元。」

又云：「楷書不當布置平穩，然須從平穩入。」

又云：「黃山谷言大字欲結密無間，小字欲寬綽有餘，作蠅頭細書，須令筆勢紆餘，跌蕩有尋丈

之勢乃佳。觀褚公陰符經，顏公廊姑紀，有一字局促否？」

四、行書

王虛舟云：「以楷法作行則太拘，以草法作行則太縱；不拘不縱，瀟灑縱橫，濃纖得中，高下合

度。蘭亭聖教鬱焉何遠？」

又云：「不徐不疾，官止神行，胸有成書，筆無滯體，行書之妙盡矣。」

又云：「懸鍼欲徐，徐則意足；垂露欲疾，疾則力勁，而筆能覆逆。米老言，無垂

不縮，無往不收。此兩言宣洩殆盡。」

五、草書

王虛舟云：「右軍以後無草書，雖大令親炙蘭庭之訓，亦已非復乃翁門戶，顏素已降，則奔逸太

過，所謂驚蛇走虺勢入戶，驟雨旋風聲滿堂，不免永墮異趣矣。孫虔禮謂：子敬以下，莫不鼓努為

力，標置成體，內不足者必外張，非直世降風移之故也。余論草書，須心氣和平，歛入規矩，使一波

一磔，無不堅正，乃為不失右軍尺度：稍一縱逸。即縚規改錯，惡道坌出，米老譏顛素，謂但可懸之

酒肆，非過論也。」

又云：「姜白石論草書，須有起有應，名盡義理。愚以為此只死法耳，欲斷還連，似奇反正，不

立一法，不舍一法，乃能盡妙，夫惟右軍，必也聖乎？」

六、榜書

王虛舟云：「榜書須我之氣足，蓋此字雖大尋丈，只如小楷，乃可指揮匠意。有意展拓，即氣為

字所奪，便書不成。」

又云：「榜書每一字中，必有一兩筆不用力處。須是安頓使簡澹，令全字之勢，寬然有餘，乃能

跌蕩盡意，此正善用力處。」

又云：「凡作榜書，不須預結構，長短闊狹，隨其字體為之，則參差錯落，通體自成結構；一排

比令整齊，便是俗格。」

又云：「凡榜書三字須中一字略小，四字須中二字略小；若齊一，則高懸起，便中間字突出矣。」

又云：「榜書結體須稍長，高懸則方；若結體方，則高懸起，便扁闊而勢散矣。」

按虛舟之論，既不標奇立異以自炫，實為平易公允而近人，學者循之以求可也。

第三章 分人評書

庾肩吾評鍾張優劣

論各家優劣之文，實更僕難數，然或失之於偏，輒以己意定甲乙；或失之於陋，難免坐井而觀天，或失之於雜，名家與奴書並列，或失之於誇，藝術與哲學無分。他如米南宮之書史，名爲書史，實乃書評；「博而寡要，勞而少功，是以其事難盡從。」略其菁英，集其清英，欲首述玄靜之書評。其言曰：「鍾、天然第一，功夫次之，張、功夫第一，天然次之，王、功夫不及張，天然過之，天然不及鍾，功夫過之。」自古論鍾張二王之優劣者多矣，此評眞有片言解紛之力。

張懷瓘評鍾張二王

張懷瓘書評云：「若眞書古雅，則元常第一；若眞行妍美，粉黛無施，則逸少第一，章草極致高深，則伯度第一；若章則勁骨天縱，草則變化無方，則伯英第一，其曰備精諸體。惟獨右軍，次至大令。」

又云：「學鍾張殊不易，不得柔中之骨，不究拙中之趣，則鍾降而笨矣；不得放中之矩，不知變中之權，則張降而俗矣。」各具短長，論至公允。

東坡書說

東坡云：「永禪師書，骨氣深穩，體兼衆妙，精能之至，反造疏淡，如觀陶彭澤詩，初若散婉不收，反覆不已，乃識其奇趣。

歐陽詢蘭臺書妍緊拔羣，尤工於小楷，勁險刻厲，正稱其貌。

諸河南書，清遠蕭散，微雜隸體；古之論書者，兼論其平生，苟非其人，雖工不貴也。

張長史書，頹然天放，略有點畫處，而意態自足，號稱神逸。

中國書學集成

一二二

顏魯公書，雄秀獨出，一變古法；柳誠懸書，本出於顏，而能自出新意；楊少師書，筆迹雄傑，徽宗亦

云：「蔡襄書包藏法度，停蓄鋒銳，宋之魯公也。」

山谷評書　黃山谷評書云：「李西臺出羣拔萃，肥不剩肉，如世間美女，豐肥而神氣清秀者也。與

陽冰並驅爭先，少日學蘭亭，故其書姿媚於李北海；至酒酣放浪，意忘工拙，字特瘦勁如柳誠懸。中

宋宣獻富有古人法度，清瘦而不弱。徐鼎臣筆實而字靈勁，亦似其文章。至於小篆，則氣質高古。與

歲喜學顏魯公楊風子，其合處不減李北海；至於筆圓而韻勝，兼以文章妙天下，忠義貫日月，本朝善

書，自當推公第一。」

又云：「米元章書，如快劍斫陣，強弩射千里，所當穿札，書家筆勢，亦窮於此。然似仲由未見

孔子時風氣耳。」

王弇州評書　弇州評書云：「山谷書，以側險為勢，以橫逸為功。趙承旨書，功力完足，故於腕

指間從容變化，各極其致。右軍書，骨在肉中，趣在法外，勢緊淳古，意不可到，故虞智尚能繩其

武，歐顏不得變其眞，旭素不得不變其草，永施書，學差勝筆；旭素書，筆多學少；非為積學也，乃

淵源耳。」

又云：「顏書貴端，骨露筋藏；柳書貴遒，筋盡骨露。」

又云：「東坡正行，出入徐浩李邕，劈窠大書，源自魯公而微韻。山谷大書，酷倣瘞鶴銘，狂草

極擬懷素，姿態有餘，儀度少乏。米元章自王大令褚河南來，神采奕奕，終愧大雅。此諸君為宋室之

冠，然小楷絕矣。」

按康南海推崇北碑，無以復加，極卑唐書，比若算子。其營有云：「至於有唐，雖設書學，士大

夫講之尤甚，然纘承陳隋之餘，綴其遺緒之一二，不復能變，專講結構，幾若算子，整齊

過甚，歐虞褚薛，筆法雖未盡亡，然澆淳散樸，古意已漓。而顏柳迭奏，漸滅盡矣。米元章譏魯公書

醜怪惡札，未免太過，然出牙布爪，無復古人淵永渾厚之意。」又云：「自宋明以來，皆尚唐碑，然

千年以來，法唐碑者，無人名家。」是康氏目無唐宋以下也。取法乎上，自是卓識，然觀乎上述各家

之評書，偏激之過，則康氏有所不得不受矣。

王澍論古　虛舟論古篇云：「鍾太常書，以唐摹賀捷表爲第一，幽深古雅，一正一偏，具有法外

之妙。力命表模揚失眞，了乏勝槩，季直乃是僞跡，不足觀也。

右軍臨鍾墓田爲勝，然比於賀捷，十得二三耳。宣示非不古雅，然鋒頹穎禿，未屆神妙。當由摹

揚失眞故。

右軍楷書，以新安吳氏所藏樂毅論爲最，似柔而剛，似近而遠，神清韻和，使人有天際眞人想。

高紳學士家不全本，雖名流傳有緒，亦巳不屈精華矣。

世俗所傳晉唐小楷，質木無潤，如出一手，無古人撒手懸崖妙處。

右軍十七帖爲草書之宗，唐模墨跡，萬曆間藏邢子愿家，刻石來禽館，爲有明十七帖之冠。子敬

則已縱；至於顛素，則奔逸太過，去右軍風流，益以遠矣。

魏晉人書，一正一偏，縱橫變化，了乏蹊徑；唐人欲入規矩，始有門法可尋，魏晉風流，一變盡

矣；然學魏晉正須從唐入，乃有門戶。

有唐名家，各欲打破右軍鐵圍，自立門戶，所謂皆有聖人之一體，精詣其極，

不似後人意滿手滑，竭盡氣力，無有至處。

古人言虞書內含剛柔，歐書外露筋骨。君子藏器，以虞為優；然學虞不成，不免精散肉緩，不可收拾，

不如學歐有牆壁可尋。

虞得右軍之圓，歐得右軍之卓，褚得右軍之超，顏得右軍之勁，柳得右軍之堅，正如孔門四科，

不必兼擅，而各詣所長，皆是尼山血嗣。

學褚須知其沈勁，學歐須知其跌蕩，學顏須知其變化，學柳須知其姽媚。

虞褚離紙一寸，顏柳直透紙背，惟右軍恰好到紙；然必力透紙背，方能離紙一寸，故知虞褚顏柳

不是兩家書。至筆力恰好到紙，則須是天工，至人巧錯天地和明之氣，絪縕會萃於指腕之間，乃能得之，

有數存焉已。

歐褚自隸來，顏柳從篆來。

褚公書，人以為微至，吾以為沈雄，飛洗刷到骨，盡去渣滓，那得屆此清虛境界？宋人以為顏出自褚，

此理可悟。

褚河南書，陶鑄有唐一代。稍險勁則為薛曜，稍痛快則為顏真卿，燒堅卓則為柳公權，稍纖媚則

為鍾紹京，稍腴潤則為呂向，稍縱逸則為魏栖梧，步趨不失尺寸，則為薛稷。

柳誠懸臨蘭亭，無復一點右軍法，此所謂善學柳下惠者也。至其自書蘭亭詩，則風韻滯俗，不堪

嚮邇矣，山谷言子弟可百不能，惟俗不可醫，當為深戒。

釵股漏痕之妙，魏晉以來，名能書者，人人有之，至顏魯公始為宣洩耳。非直魏晉，自秦漢來，

篆隸諸書，未有不具此妙者，學者不解此法，便不成書。

文至昌黎，詩至子美，書至魯公，皆獨擅一朝之勝，正以妙能變化耳：世人但以沉古目之，門外

漢語。

李北海張司直蘇武功皆原本子敬，然吾謂司直勝北海，以其風神澹遠，為不失山陰規格也。北海

惟嶽麓寺碑，淵渾有風骨，雲麾碑則鼓努驚奔，氣質太重，學之不已，便入俗格；至蘇武功體肥質

濁，又在北海下矣。

學顏公書，不難於整齊，難於駘宕；不難於沉勁，難於自然；以自然駘宕求顏書，即可得其門而

入矣。

爭坐一稿，便可陶鑄蘇米四家，及陶鑄成，而四家各具一體貌，了不相襲，正惟其不相襲，所以

為善學顏書者也。若千手一同，只得古人，豈復有我？

顏公書絕變化，然比於右軍，猶覺有意；然不始於有意，安能至於無跡？乃知龍跳虎臥，正是規

矩之至。

顏素二家，世稱草聖，然素師清古，於顏為優，顏雖縱逸太甚，然楷法精勁，則過素師三舍矣。

人不精楷法，如何妄意作草？

唐以前書，風骨內斂；末以後書，精神外拓，豈惟書法淳漓不同，亦世運升降之所由分也。惟蔡

忠愍公，欲才於法，猶不失先民矩矱；下此諸公，各帶習氣，去晉唐風格，日以遠矣。

米老天才橫軼，東坡稱其超妙入神，雖氣質太重，不免子路初見孔子氣象；然出入晉唐。脫去滓穢，而自成一家。涪翁東坡故當偓促出其下。

山谷老人書，多戰掣筆，亦甚有習氣，然超超元著，比於東坡則格律清迴矣。故當在東坡上。

宋四家書，皆出魯公，而東坡得之為甚；姿態豔溢，得魯公之腴；然喜用偃筆，無古人清迴拔俗之趣，而自成一家。在宋四家中，故當小劣耳。

有唐一代書，格律森嚴，多患方整；至宋四家，各以其超逸之姿，破除成法。蓋拓向外來，而晉唐謹嚴，蕭括之意亡矣。至趙子昂始專主二王，而於子敬得之尤切……比於宋四家，故當後來居上。

子昂天才超逸不及宋四家，而工夫為勝；晚歲成名後，困於簡對，不免浮滑，甚有習氣。元時一代書家，皆宗仰之，雖鮮于困學諸公，猶有所益，其他更不足論。有明前半，未改其轍，文徵仲使盡平生氣力，究竟為所籠罩。至董思白始抉破之，然自思白以至於今，又成一種董家惡習矣。一巨子出，千臨百摹，遂成宿習，惟豪傑之士，乃能脫盡耳。

工夫粹密，子昂為優；天才超妙，思白為勝。思白雖姿態橫生，然究其風力，實沉勁入骨，學者不求其骨格所在，但襲其形貌，所以愈秀愈俗。

自朴而華，由厚而薄，世運遷流，不得不然；蓋至思白興，而風會之下，於斯已極，末學之士，幾於無所復之矣。窮必思反，所貴志古之士能復其本也。」

虛舟論古共卅四條，今錄其卅條，無異於全貌。蓋深佩其簡要允當，不蔓不支，知唐宋之短，亦

能明唐宋之長，不似康氏之一筆抹煞，所謂不以一眚掩大德者是也。論及唐宋以後之習氣，多失麤晉

之淳樸，然於宋明諸家，並能特標其優點，使後之學者，知所去取，所謂不薄今人愛古人者是也。至

於有清一代，能聲者多矣；然求其超塵絕俗，不讓古人，堪為後世楷模者，實不多覯。藝舟雙楫隸篆

則推石如為第一，特列神品；真書仍以石如為第一，列為妙品上，

然石如隸書，古意為在？對後人之影響如何？今人之模石如書者有幾？出於石如而卓然成家者幾何？

在石如下者，更無論矣，他如虛舟小篆行草，石庵真書，皆足名家，而終慚古人，康南海至謂鄧頑伯

包慎伯張廉卿之書，可以雄視千古，然包慎伯論書，誠卓然大家，求其墨跡，則與廉卿子貞之書，至

今模者尚多，然均一意變化，以怪異為自然，其於板橋書被稱為怪體者，實亦五十步之笑百步耳。

第四章　名論選要

右軍論書

論書名言多矣，不能備舉，故云選要。且右軍以前之言論，或另見於他篇，如有關執

筆運筆等說，已於書法篇中述之，與此不類，故不再及；又如李斯蕭何等說。多係後人之附會，故亦

不錄，今選名言，斷自王羲之論書。其言曰：「吾書比之鍾張，當抗行，或謂過之；張草猶當雁行。

張精熟過人，臨池學書，池水盡墨，若吾乱之若此，未必謝之。後達解者，知其評之不虛。吾盡心精

作，亦久尋諸舊書，惟鍾張故為絕倫，其餘為是小佳，不足在意。去此二賢，吾書次之。須得書意轉

深，點畫之間皆有意，自有言所不能盡，得其妙者，事事皆然，平南李式，論君不謝。」右軍自比鍾

張，謂當抗衡，且云：「或謂過之」，雖極自負，却是千古定論。按平南即右軍叔平南將軍王廙也。

李式爲晉侍中。

右軍筆勢論

知不足齋叢書中，朱履貞之書學捷要載有右軍筆勢論云：「夫書者，玄妙之伎也，

自非通人君子，不可得而述之。夫書，大須存意思，予覽李斯等論筆勢，及蔡邕書骨，皆是不經，恐

子孫不記，故序而論之。夫書字不用平直，不用調端，先須用筆，或偃或仰，或欹或側，或大或小，

或長或短，凡作一字，或似篆籀，或如鵠頭；或如散隸，或似八分，或如蟲食木，或如流水態，或如

壯士利劍，或如婦人纖麗；先搆筋力，然後裝束，必須汪濊祥雅，起發齊密，疏潤相間，每作點，必

須懸手作之，或作波，每作一字，即須作數種意況，或橫畫似八分，而發如篆籀；或牽豎

如深林之喬木，而曲折如鋼鐵鉤；或上大如稈，或下細如針芒，或轉發如鳥飛，或棱側如流水，作一

字，橫畫可連滿一行，直看媚態，第一須存筋藏鋒，滅迹隱端。用筆尖如落鋒勢，無一豪如尖筆勢，

意況生舉，爽爽若神，爲一字須數體俱入，若作一紙，皆須字字意別，勿使相同。若書弱紙用強筆，

若書強紙用弱筆，強弱不等，則蹉跌不入。凡書之時，貴乎沈靜，令意在筆前，筆居心後，未作之

始，結思成矣。然用筆不用急而須遲何也？管是將軍，故須持重，心不宜遲，心是箭鋒，箭不欲遲，

遲則中物不入。夫字有緩急，一字之中，何者是急？止如烏字，下手一點，點須急，橫直皆須遲；欲

鳥之脚張大須急，不急不有形勢。每書欲十遲五急，十曲五直，十藏五出，十起五伏，然後是書；若

直點急牽急裹，此瞥看是瞥，久味無力。又須用筆著墨，不過三分，不得深浸，深浸則豪弱無力。墨

用松節研之，久久不動彌佳矣。」

此論至為廣泛，且多有前已引述語，本不宜置諸此章；然以其千古名言，不可不知，且如書法正

傳亦載有王右軍筆勢論，謂見於周子發書苑精華第一卷，內容與此全然不同，馮簡緣評之曰：「此篇

孫過庭極言其偽，張彥遠亦棄而不錄，獨周子發書苑菁華首列此篇，米長久墨池篇亦云恐是後之學者

所作。」其為偽作無疑，故將右軍此論特引錄於此。以見真偽。

唐太宗筆意　　唐太宗云：「夫學書者，先須知有王右軍絕妙得意處，真書樂毅論，行書蘭亭，草

書十七帖，勿令有死點死畫，方盡書之道也」可謂一語道破。

釋樓霞論書　　樓霞論書云：「凡書通則變，王變白雲體，歐變右軍體，柳變歐陽體，永禪師，褚

遂良，顏真卿，李邕，虞世南等，並得書中法，後皆自變其體，以傳於世，俱得垂名；若執法不變，

縱能入木三分，亦被號為奴書，終非自立之地，此書家之大要也。」其「通則變」一語，最為重要，

蓋以通後始能言變，變後亦必求通，否則一味求變，必流於詭怪。

孫虔禮書譜　　孫過庭書譜（或稱書譜序）乃評書之傑構，述事之豐贍，析理之詳盡，文字之茂

美，少有出其右者；且過庭墨迹，臨摹至今，為草書中之名帖，故特將其書譜全文，照錄如下：

「夫自古之善書者；漢魏有鍾張之絕，晉末稱二王之妙，王羲之云：頃尋諸名書，鍾張信為絕

倫，其餘不足觀。可謂鍾張云沒，而羲獻繼之。又云：吾書比之鍾張當抗行，或謂過之；張草猶當雁

行，然張精熟，池水盡墨，假令寡人耽之若此，未必謝之，此乃推邁鍾之意也。考其專擅，雖未果

於前規，撫以兼通，故無慊於即事。評者云：彼之四賢，古今特絕，而今不逮古，古質而今妍。夫質

以代興，妍因俗易，雖書契之作，適以記言，而醇醨一遷，質文三變，馳騖沿革，物理常然；貴能古

不乖時，今不同弊，所謂文質彬彬，然後君子，何必易雕宮於穴處，反玉輅於椎輪者乎？

又云：子敬之不及逸少，猶逸少之不及鍾張，意者以為評得其綱紀，而未詳其始卒也。且元常專

工於隸書，百英尤精於草體，彼之二美，而逸少兼之，擬草則餘眞，比眞則長草，雖專工小劣，而博

涉多優，總其終始，匪無乖互。謝安素善尺牘，而輕子敬之書，子敬嘗作佳書與之，謂必存錄，安輒

題後答之，甚以為恨！安嘗問敬卿書何如右軍？答云：故當勝。安云：物論殊不爾。子敬又答：時人

那得知！敬雖權以此辭折安所鑒，自稱勝父，不亦過乎？且立身揚名，事資尊顯，勝母之里，曾參不

入；以子敬之豪翰，紹右軍之筆札，雖復粗傳楷則，實恐未克箕裘；況乃假託神仙，恥崇家範，以斯

成學，孰愈面牆？後羲之往都，臨行題壁，子敬密拭除之，輒書易其處，私為不惡。羲之還見，乃歎

曰：吾去時眞大醉也！敬乃內慚。是知逸少之比鍾張，則專博斯別；子敬之不及逸少，無或疑焉。

余志學之年，留心翰墨，味鍾張之餘烈，挹羲獻之前規，極慮專精，時逾二紀，有乖入木之術，

無間臨池之志。觀夫懸針垂露之異，奔雷墜石之奇，鴻飛獸駭之資，鸞舞蛇驚之態，絕岸頹峯之勢，

臨危據槁之形；或重若崩雲，或輕如蟬翼，導之則泉注，頓之則山安，纖纖乎似初月之出天崖，落落乎

猶衆星之列河漢，同自然之妙，有非力運之能成，信可謂智巧兼優，心手雙暢，翰不虛動，下必有

由。一畫之內，變起伏於峯杪，一點之內，殊衄挫於豪芒；況云積其點畫，乃成其字，曾不傍窺尺

櫝，俯習寸陰，引班超以為辭，援項籍而自滿，任筆為體，聚墨成形，心昏擬效之方，手迷揮運之

理，求其姸妙，不亦謬哉！

然君子立身，務求其本，揚雄謂詩賦小道，壯夫不為，況復溺思豪釐，淪精翰墨者也？夫潛神對

突，猶標坐隱之名，樂志垂綸。尚體行藏之趣，詎若功定禮樂，妙擬神仙？猶挺埴之罔窮，與工鍾而

並運，好異尚奇之士，翫體勢之多方；窮微測妙之夫，得推移之奧賾；著述者，假其糟粕，藻鑒者，

挹其菁華。固義理之會歸，信賢達之兼善者矣，存精寓賞，豈徒然歟？

而東晉士人，互相陶淬，（草書染淬無別，此釋淬者，以上文挺埴工錘，乃陶鈞鍛淬之義也。）

至於王謝之族，郗庾之倫，縱不盡其神奇，咸亦挹其風味；去之滋永，斯道逾微，方復聞疑稱疑，得

末行末，古今阻絕，無所質問，設有所會，緘秘已深，遂令學者茫然莫知領要，徒見成功之美，不悟

所致之由；或乃就分布於累年，句規矩而猶遠，圖真不悟，習草將迷，假令薄草書，粗傳隸法，則好

溺偏固，自閡（或釋作閡，通礙）通規。詎知心手會歸，若同源而異派，轉用之術，猶共樹而分條者

乎？加以趨便適時，行書為要。題勒方富（同幅），真乃居先，草不兼真，殆於專謹，真不通草，殊非

翰札；真以點畫為形質，使轉為性情；草以點畫為性情，使轉為形質；草乖使轉，不能成字，真虧點

畫，猶可記文，廻互雖殊，大體相涉。故亦傍通二篆，俯貫八分，包括篇章，涵泳飛白，若豪釐不

察，則胡越殊風者焉。至於鍾繇隸奇，張芝草聖，此乃專精一體，以致絕倫。伯英不真，而點畫狼

藉，元常不草，使轉縱橫，自茲以降，不能兼善者，有所不逮，非專精也。雖篆隸草章，功用多變，

濟成厥美，各有攸宜；篆尚婉而通，隸欲精而密，草貴流而暢，章務檢而便，然後凜之以風神，溫之

以妍潤，鼓之以閑雅，故可達其情性，形其哀樂，驗燥濕之殊節，千古依然，體老壯之異時，百齡

俄頃，嗟乎！不入其門，詎窺其奧者也？

又一時而書有乖有合，合則流媚，乖則彫疏，略言其由，各有其五；神怡務閒，一合也，感惠徇

知，合也，時和氣潤，三合也，紙墨相發，四合也，偶然欲書，五合也；心遽體留，一乖也，意違勢屈，

二乖也，風燥日炎，三乖也，紙墨不稱，四乖也，性怠手闌，五乖也。乖合之際，優劣互差，得時不

如得器，得器不如得志，若五乖同萃，思竭手蒙，五合交臻，神融筆暢，暢無不適，蒙無所從，當仁

者，得意忘言，罕陳其要，企學者，希風敘妙，雖述猶疎，徒立其工，未敷厥旨，不揆庸昧，輒效所明，

庶欲弘既往之風規，導將來之器識，除繁去濫，覩跡明心者焉。

代有筆陳圖七行，中畫執筆，徒貌乖舛，點畫湮訛，頃見南北流傳，疑是右軍所製，雖則未詳真偽，

尚可發啟童蒙，既常俗所存，不藉編錄；至於諸家勢評，多涉浮華，莫不外狀其形，內迷其理，今之所撰，

亦無取焉。若乃師宜官之高名，徒彰史牒，邯鄲淳之令範，空著縑緗，暨乎崔杜以來，蕭羊以往，代

祀綿遠，名氏滋繁，或籍甚不渝，人亡業顯，或憑增價，身謝道衰，加以糜蠹不傳，搜秘將盡，偶逢

緘賞，時亦罕窺，優劣紛紜，殆難觀縷，其有顯聞當代，遺跡見存，無俟抑揚，自標先後。且六文之作，

肇自軒轅，八體之興，始於嬴政，其來尚矣，厥用斯弘；但古今不同，妍質懸隔，既非所習，又亦略諸。

復有龍蛇雲霧之流，龜鶴花英之類，乍圖真於率爾，或寫瑞於當年，巧涉丹青，工虧翰墨，異夫楷式，

非所詳焉。代傳羲之與子敬筆勢論十章，文鄙理疎，意乖言拙，詳其旨趣，殊非右軍。且右軍德重才高，

調清詞雅，聲塵未泯，翰牘仍存，觀夫致一書陳一事，造次之際，稽古斯在，啟有貽謀令嗣，道叶義方，

章則頓虧，一至於此？又云與張伯英同學，斯乃更彰虛誕，若指漢末伯英，時代不相接，必有晉人同號，

史傳何其寂寥？非訓非經，宜從棄擇。

夫心之所達，不易盡於名言，言之所通，尚難形於紙墨，粗可髣髴其狀，綱紀其辭，冀酌希夷，

取會佳境。闕而未逮，請俟將來。今撰執使轉用之由，以袪未悟：執謂深淺長短之類是也，使謂縱橫

牽掣之類是也，轉謂鉤鐶盤紆之類是也，用謂點畫向背之類是也。方復會其數法，歸於一途，編列衆

工，錯綜羣妙，舉前賢之未及，啓後學於成規，窮其根源，析其支派，貴使文約理贍，迹顯心通，披

卷可明，下筆無滯，詭辭異說，非所詳焉，今之所陳，務裨學者。

但右軍之書，代多稱習，良可據為宗匠，取立指歸，豈唯會古通今，亦乃情深調合，致使摹搨日

廣，研習歲滋，先後著名，多從散落，非其效歟？試言其由，略陳數意：上如樂毅論、黃庭經、東方

朔畫讚、蘭亭集序、告誓，斯並代俗所傳，真行絕致者也。寫樂毅則情多怫鬱，書畫讚，則意涉瓌

奇，黃庭經則怡懌虛無，太師箴又縱橫爭折；曁乎蘭亭興集，思逸神超，私門誡誓，情拘志慘，所謂

涉樂方笑，言哀已歎，豈惟駐想流變，將貽嘽緩之奏，馳神睢渙，方思藻繪之文，雖其目擊道存，尚

或心迷議舛，莫不強名為體，共習分區；豈知情動形言，取會風騷之意，陽舒陰慘，本乎天地之心，

豪，失之千里，苟知其術，適可兼通，心不厭精，手不忘熟，若運用盡於精熟，規矩闇於胸襟，自然

既失其情，理乖其實，原失所致，安有體哉？夫運用之方，雖由己出，規模所設，信屬目前，差之一

容與徘徊，意先筆後，瀟灑流落，翰逸神飛，亦猶弘羊之心，預乎無際，庖丁之目，不見全牛。

嘗有好事，就吾求習，吾乃粗舉綱要，隨而授之，無不心悟手從，言忘意得，縱未窮於衆術，斷

可極於所詣矣。若思通楷，則少不如老，學成規矩，老不如少；思則老而愈妙，學乃少而可勉；勉之

不已，抑有三時，時然一變，極其分矣，至如初學分布，但求平正，既知平正，務追險絕，復歸平

正；初謂未及，中則過之，後及通會，通會之際，人書俱老。仲尼云：五十知命也，七十從心，故以

達險夷之情，體權變之道，亦猶謀而後動，動不失宜，時然後言，言必中理矣。是以右軍之書，末年多妙，當緣思慮通審，志氣和平，不激不厲，而風規自遠，子敬以下，莫不鼓躁（朱履貞書學提要云．

「敕，勊也，努力也，釋鼓釋敄皆非。」）努為力，標置成體，豈獨工用不侔，亦乃神情懸隔者也。

或有鄙其所作，或乃矜其所運，自矜者，將窮性域，絕於誘進之途；自鄙者，尚屈情涯，必有可

通之理。嗟呼！蓋有學而不能，未有不學而能者也，考之即事，斷可明焉。然消息多方，性情不一，

作剛柔以合體，忽勞逸而分驅，或恬憺雍容，內涵筋骨，或折挫槎枿（或釋作核），外曜鋒芒，察之

者貴似；況擬不能似，察不能精，分布猶疏，形骸未檢，躍泉之態，未覩其妍，窺井之談，已聞其

醜，縱欲搪突羲獻，誣罔鍾張，安能掩當年之目，杜將來之口？慕習之輩，尤宜慎諸。

至有未悟淹留，偏追勁疾，不能迅速，翻效遲重，夫勁速者，超逸之機，遲留者，賞會之致，將

返其速，行臻會美之方；專溺於遲，終喪絕倫之妙。能速不速，所謂淹留，因遲就遲，詎名賞會？非

夫心閑手敏，難以兼通者焉。假令眾妙攸歸，務存骨氣，骨既存矣，而遒勁加之，亦猶枝幹扶疏，凌

霜雪而彌勁，花葉鮮茂，與雲日而相暉，如其骨力偏多，遒麗蓋少，則若枯槎架險，巨石當路，雖妍

媚云闕，而體質存焉；若遒麗居優，骨氣將劣，譬夫芳林落蕊，空照灼而無依，蘭沼漂萍，徒青翠而

奚託？是知工易就，而變成多體，莫不隨其性欲，便以為資。質直者，則

徑侹不遒，剛狠者，又崛強無潤，矜斂者，弊於拘束，脫易者，失於規矩，溫柔者，傷於軟緩，躁勇

者，過於剽迫，狐疑者，溺於滯澀，遲重者，終於蹇鈍，輕瑣者，染於俗吏；斯皆獨行之士，偏翫所

乖。易曰：觀乎天文以察時變，觀乎人文以化成天下。況書之為妙，近取諸身，假令運用未周，尚

第三編　書　評

一二五

工於秘奧，而波瀾之際，已濬發於靈臺，必能旁通點畫之情，博究終始之理，鎔鑄蟲篆，陶鈞草隸，

體五材之並用，儀形不極，象八音之迭起，感會無方。

至若數畫並施，其形各異，衆點齊列，爲體互乖，一點成一字之規，一字乃終篇之準，違而不

犯，和而不同，留不常遲，遣不恆疾，帶燥方潤，將濃遂枯，泯規矩於方員，遁鈎繩之曲直，乍顯乍

晦，若行若藏，窮變態於豪端，合情調於紙上，無間心手，忘懷楷則，自可背羲獻而無失，違鍾張而

尚工。譬夫絳樹青琴，殊姿共豔，隨珠和璧，異質同妍，何必刻鶴圖龍，竟慚眞體，得魚獲兔，猶悕

荃蹄？

聞夫家有南威之容，乃可論於淑媛，有龍泉之利，然後議於斷割，語過其分，實累（累或釋爲

類，非。）樞機。吾嘗盡思作書，謂爲甚合，時稱識者，輒以引示，（示或釋爲分，非。）其中巧麗，

曾不留目，或有誤失，翻被嗟賞，既昧所見，尤喻所聞，或以年識自高，輕致陵誚，余乃假之以縹

緗，題之以古目，則賢者改觀，愚夫繼聲，競賞豪末之奇，罕議峯端之失，猶惠侯之好僞，似葉公之

懼眞，是知伯子之息流波，蓋有由矣。夫蔡邕不謬賞，孫陽不妄顧者，以其玄鑒精通，故不滯於耳目

也。向使奇音在爨，庸聽驚其妙響，逸足伏櫪，凡識知其絕羣？則伯喈不足稱，良藥未可尚也。至如

老姥遇題扇，初怨而後請，門生獲書几，父削而子懊，知與不知也。夫士屈於不知已，而申於知已，

彼不知也，何足怪乎？故莊子曰：「朝菌不知晦朔，蟪蛄不知春秋」，老子云：「下士聞道大笑之」，

不笑之，則不足以爲道也。豈可執冰而咎（咎或釋爲非，非。）夏蟲哉？

自漢魏以來，論書者多矣，妍蚩雜糅，（糅，或釋爲釋，非。）條目糾紛，或重述舊章，了不殊

於旣往，或苟與新說，竟無益於將來；徒使繁者彌繁，闕者仍闕。今撰爲六篇，分成兩卷。（今僅存卷上）第其功用，名曰書譜，庶使一家後進，奉以規模，四海知音，或存觀省，緘祕之旨，余無取焉。垂拱三年寫記。」

按過庭之書譜，誠書評之偉製，委曲詳盡，切實痛快；今就朱履貞之釋文，更分爲十五段書之。第一段以逸少比鍾張，第二段以子敬比逸少，一二段統論鍾張二王之書，冠絕古今，而更定其優劣。第三段自言學書功夫，一法鍾張羲獻，鍾張二王書法之妙，不可以言語形容，乃以天崖河漢，初月衆星喻之，讚歎之絕，蔑以加矣。第四段，言學書功用之妙，賢於他藝，故賢者不廢。第五段，言東晉之後，書學衰微，憫學者無師，茫然不知要領，因論學書專精與兼通之要。第六段，論所去取，並略舉世傳名迹，辨別是非，指斥爲僞，第八段，專宗右軍，創撰執使用轉之法，以爲後學規模。第七段，論五乖五合，一人之書，時有乖合優劣之殊；學弗克至，均有偏廢寡昧之弊。第九段，前舉鍾張二王，爲書法之冠，至此則歷代孤紹，第十段，論講授學書之旨，極言學力工夫，有先後老少次第之分，皆歸本於右軍，第十一段，勉人謙抑力學，愼勿妄自矜能。第十二段，辨別勁速遲留之效？骨力妍媚之別。並論失之於質直，剛狠、矜歛、脫易、溫柔、躁勇、狐疑、遲重、輕瑣等之弊。第十三段，言筆端變化，超妙入神，乃書學之極至。第十四段，言知音之難得，評書之不易，貴耳賤目，古今通病。第十五段，述撰書譜之由。

准過庭自稱撰爲六篇，分成兩卷，而今僅存卷上，幸宋人以此序刻石，得傳於後世。然諸家文，以編排鏤刻各印本，每多謬誤，今就書譜影印本原文，爲之校定。又藝舟雙楫載有包氏刪定之吳郡書

譜序一文，將書譜原文三千七百一十五字，刪餘二千三百一十八字，任意割裂，自爲去取，既無復虔

禮之本來面目，將何以假其名而流傳耶？故不取焉。

又按書譜始刻於宋之秘閣續帖，明之文氏停雲館，尚能由續帖翻出，筆法具存，字形未失，猶足

釐而覈之也。今則通行影印之清宮秘藏本，當較刻本爲佳。

李後主書述　南唐後主有書述一文，亦用事喻書，論老壯之不同，頗爲切當。其言曰：「壯歲書

亦壯，猶霍嫖姚十八從軍，初擁千騎，陵沙漠，目無全虜；又如夏雲奇峰，畏日烈景，從橫炎炎，不

可向邇，其任也如此。老來書亦老，若諸葛亮董戎，韋叡接敵，舉板輿自隨，以白羽揮軍，不見其風

骨，而毫素相識，筆無全鋒。憶！壯老不同，惟所能者，可以言之。」此下卽接論七字之撥鐙法，不

再引錄。

趙子固論書法　子固論書法云：「學唐不如學晉，人皆能言之；夫豈知晉豈易學？學唐尚不失規

矩，學晉不從唐人入，多見其不知量也。僅能倚側，雖欲媚而不媚，反成畫虎之犬耳。何也？書字當

立間架牆壁，則不訛矣，思陵書法，未嘗不圓熟，要之於間架牆壁處，不著工夫，此理可爲識者道。

近得北方舊本虞永興破邪論序，愛而不知其惡也，故爲此說，正坐無牆壁也。右軍樂毅、書贊、蘭亭

最眞，一一有牆壁者，右軍一楔、眞下是也。李瑋家開皇帖行書之祖，於此最昭昭。化度及魯公離得

此法，左右陰陽極明麗，丁道護啓法寺碑筆右方直下，最具此法。學者垂情如此，下筆則姸麗方直，

端重楷正。；昧此則痴鈍豬豬矣。黃庭、賀捷、有鍾體，雖微欹側，隱然亦有牆壁，力命勁利更高，學

著毋但狥俗而不究本，惟遺教經宛然是經生筆，了無神明，決非羲筆。識此已，又識破懷仁聖教序之

流入院體也。又須戒除會稽之濁在跛偃，李北海之濁在欹斜，惟張從申得大令之通暢。無二公之流弊，且世云會稽法自蘭亭出，蘭亭卽無偃筆也。又云北海深悟大令，大令不若是之跛倚也。跛偃之病，流而誤我坡公，欹斜之弊，流而爲元章父子矣。故余深信間架牆壁之爲要也。」此乃特立間架牆壁之法則，以繩各家欹斜跛偃之病者。

其他如包世臣之藝舟雙楫，康南海之廣藝舟雙楫，評書之文，連篇累牘，自有專書，不事繁徵博引矣。

附　錄

唐寶泉字格

唐寶尚輦著有述書賦一篇，總七千四百六十言，歷述前代之書家名迹，精窮旨要，莊辨祕義，實乃書評中之第一傑作，遠過孫虔禮之書譜。本書第二編書史部份，已多有徵引，且文字太長，故本編從略；然寶氏述書賦後，附有語例字格凡一百言，注一百十句，褒貶並施，形容盡致，特附錄於此，儲學者之參考。

忘情　鵰鶚向風，自然騫翥。

天然　鴛鴻出水，更好容儀。

質樸　天仙玉女，粉黛何施。

斷磨　錯綵雕文，方申巧妙。

體裁　一舉一措，盡有憑據。

意態　囘翔動靜，厭趣相隨。

不倫　前濃後薄，半敗半成。

枯槁　欲北還南，氣脈斷絕。

專成　宜師一家，今古不雜。

有意　志立乃就，非工不精。

正　衣冠踏拖，若行若止。

行　劍履趨鏘，如步如驟。

草　電掣雷奔，龍蛇出沒。

章　草中隸古，蹴踏擺打。

神　非意所到，可以識知。

聖　理絕名言，潛心意得。

文　經天緯地，可大可久。

武　囘戈挽弩，搏虎拿豹。

能　千種風流曰能。

精　功業雙絕曰精。

逸　蹤任無方曰逸。

偉　精彩照射曰偉。

喇　超能越妙曰喇。

薄　闕于圓備曰薄。

穩　結構平正曰穩。

沉　深而意遠曰沉。

慢　舉止閑詳曰慢。

密　間不容髮曰密。

豐　筆墨相副曰豐。

麗　體外有餘曰麗。

實　氣感風雲曰實。

瘠　瘦而有力曰瘠。

拙　不依緻巧曰拙。

纖　文過於質曰纖。

豔　少古多今曰豔。

附錄　唐寶泉字格

妙　百般滋味曰妙。

古　除去常情曰古。

高　超然出眾曰高。

老　無心自達曰老。

嫩　力不副心曰嫩。

強　筋力露見曰強。

快　奧趣不停曰快。

緊　團合密緻曰緊。

浮　若無所歸曰浮。

淺　涉于俗流曰淺。

茂　字外情多曰茂。

宏　裁製絕壯曰宏。

輕　筆道流便曰輕。

疏　違犯陰陽曰疏。

重　質勝於文曰重。

貞　骨清神潔曰貞。

峻　頓挫穎達曰峻。

潤　旨趣調暢曰潤。

怯　下筆不猛曰怯。

妍　逶迤排打曰妍。

訛　藏鋒隱迹曰訛。

熟　過猶不及曰熟。

雌　氣候不足曰雌。

爽　肅穆飄然曰爽。

成　一家體度曰成。

法　宜有周備曰法。

則　可以傳授曰則。

乾　無復光輝曰乾。

駛　波瀾驚絕曰駛。

拔　輕駕超殊曰拔。

鬱　勝勢風起曰鬱。

束　奧致不宏曰束。

峭　峻中勁利曰峭。

質　自少芳妍曰質。

險　不期而然曰險。

畏　無端羞澀曰畏。

媚　意居形外曰媚。

細　運用精深曰細。

雄　別負英威曰雄。

飛　若滅若沒曰飛。

動　如欲奔飛曰動。

禮　動合典章曰禮。

典　從師約法曰典。

偏　唯守一門曰偏。

滑　逶乏風彩曰滑。

放　流浪不窮曰放。

閑　孤雲生遠曰閑。

秀　翔集難名曰秀。

穠　五味皆足曰穠。

散　有初無終曰散。

魯　本宗淡泊曰魯。

肥　龜臨洞穴，沒而有餘。

壯　力在意先曰壯。

瘦　巋立喬松，長而不足。

寬　疏散無檢曰寬。

中華藝術叢書
中國書學集成
1912

作　　者／弓英德　編著
主　　編／劉郁君
美術編輯／鍾　玟

出 版 者／中華書局
發 行 人／張敏君
副總經理／陳又齊
行銷經理／王新君
地　　址／11494 臺北市內湖區舊宗路二段181巷8號5樓
客服專線／02-8797-8396　　傳　真／02-8797-8909
網　　址／www.chunghwabook.com.tw
匯款帳號／兆豐國際商業銀行　東內湖分行
　　　　　067-09-036932　中華書局股份有限公司

法律顧問／安侯法律事務所
製版印刷／百通科技股份有限公司　海瑞印刷品有限公司
出版日期／2017年3月六版
版本備註／據1977年10月五版復刻重製
定　　價／NTD 280

國家圖書館出版品預行編目（CIP）資料

中國書學集成／弓英德編著. --六版. -- 臺北
　市：中華書局，2017.03
　　面；公分. --（中華藝術叢書）
　　ISBN 978-986-94039-7-9(平裝)

　1.書法

942　　　　　　　　　　　　　　105022416
